人人能演即兴剧

[美] Greg Tavares 著

卢正一 陈祺 范仪亦 圆滚滚 吴璐曦 译

华中科技大学出版社
中国·武汉

图书在版编目(CIP)数据

人人能演即兴剧 /（美）格雷格·塔瓦雷斯 著;卢正一等译. -- 武汉：华中科技大学出版社,2021.5
ISBN 978-7-5680-7083-6

Ⅰ.①人… Ⅱ.①格… ②卢… Ⅲ.①表演艺术-教材 Ⅳ.①J812.2

中国版本图书馆CIP数据核字(2021)第087443号

Original English Language Edition Copyright © 2012 by Greg Tavares
The Chinese Translation Edition Copyright © 2021 by HUAZHONG UNIVERSITY OF SCIENCE AND TECHNOLOGY PRESS in arrangement with Greg Tavares.

湖北省版权局著作权合同登记 图字：17-2021-097号

人人能演即兴剧 Renren Neng Yan Jixingju	[美] Greg Tavares 著 卢正一 陈祺 范仪亦 圆滚滚 吴璐曦 译

策划编辑：徐定翔　　　　　　　　　　　　　　封面设计：DOZON东橙
责任编辑：徐定翔　　　　　　　　　　　　　　责任监印：周治超

出版发行：华中科技大学出版社（中国·武汉）　　电话：(027)81321913
　　　　　武汉市东湖新技术开发区华工科技园　　邮编：430223

录　　排：武汉东橙品牌策划设计有限公司
印　　刷：湖北新华印务有限公司
开　　本：880mm x 1230mm　1/32
印　　张：8.25
字　　数：200千字
版　　次：2021年5月第1版第1次印刷
定　　价：52.80元

本书若有印装质量问题，请向出版社营销中心调换
全国免费服务热线400-6679-118竭诚为您服务
版权所有 侵权必究

致 谢

我想在此感谢一些人,没有他们的帮助,这本书不可能完成。他们是让我感到无所不能的 Anne Dreher;第一个发现我潜能的伯乐 Tice Miller;喜欢我的即兴表演胜过喜欢我本人的 Jayce Tromsness;我的最佳搭档 Brandy Sullivan;阅读了整本书且给出悉心指导的 Colleen Reilly;无条件支持我的父母;以及我的妻子 Sara,她是我最好的朋友,生命中的每一天都与我一起即兴表演。

前 言

你好，欢迎翻开这本即兴表演书，但愿你喜欢它。我希望它会让你更喜欢即兴表演。这是一本讲解如何表演的书，我写作的目的是提供一些建议和方法，让你更有趣、更有效、更开心地表演即兴剧。我自己读工具书时，会寻找那些具有可操作性的东西——最好马上就能派上用场。我想要立竿见影的效果，而这正是我对这本书的期望。

事先声明：这本书不会让你变得风趣。书是达不到那种效果的。如果你翻看这本书是想让自己变得风趣，那你已经够风趣了。所以，如果你的目标是变得风趣，那么这本书和即兴表演不适合你，把书放回去，去干点别的吧。

如果你还没合上书走人，那么我猜你和我初学即兴表演时一样，你爱即兴表演也期望即兴表演带来回报。即兴表演最让人享受的时刻是演出精彩的场景。那时，你可以感受到与搭档、观众之间真切的共

鸣,你想要更多这样的体验。

既然你选了这本书,那你一定觉得自己的表演还有上升的空间。非常好!

我学即兴表演的时候还没有什么指导书,这本书就是我当年想看的那种。你当然可以选择自己揣摩即兴表演,但是读这本书会节省你不少时间。我把过去 25 年所学的全部东西都写进这本书里了。虽然这本书不会让你变得风趣,但是它会教给你方法,教你循序渐进地演出无与伦比的场景。

目　录

第1章　即兴表演就够了 ································· 1

第2章　场景结构的第一阶段 ························· 13

第3章　场景五要素：CREPP ·························· 25

第4章　参与 ··· 35

第5章　入戏 ··· 47

第6章　场景结构的第二阶段 ························· 55

第7章　场景结构的第三阶段 ························· 65

第8章　自我评价、恐惧和勇气 ························ 87

第9章　即兴演员的十一个好习惯 ·················· 91

第10章　练习前须知 ······································ 105

第11章　一步一步打造精彩场景 ··················· 109

第12章　第一步：与搭档建立联系 ················· 111

第 13 章	第二步：Yes and...	127
第 14 章	第三步：台前准备	135
第 15 章	第四步：达成共识	145
第 16 章	第五步：探索人物性格	153
第 17 章	第六步：让环境变得更具体真实	165
第 18 章	第七步：加酱汁	175
第 19 章	回顾前七步	209
第 20 章	第八步：相信你创造的世界	213
第 21 章	小技巧	233
第 22 章	长剧还是短剧？两者皆可	249
第 23 章	我和 99 号剧场	253

第 1 章

即兴表演就够了

我是谁？关于即兴表演这门超级牛的艺术，我又能给出什么样的见解？

首先，我把即兴表演当成目标，而不是达到目标的手段。对我而言，光是即兴表演就足够了，跟搭档一起创造出精彩的场景就够了。我不是为了其他目的而表演。表演就是目标。我表演即兴剧 25 载有余，直到今天，每当我看着搭档的眼睛，不知道他们下一步会怎么表演时，仍然满心欢喜。

我爱它的自由。我喜欢搭档之间的信任与支持，我爱这种纯粹的团队合作。最棒的即兴表演是通过百分之百的团队合作创造出来的，没有人试图控制它。我和搭档想表演一些很棒的东西，但我们也不知道会创

作出什么——没有人"掌舵"。表演中没有领导，也没有计划。在其他的行业里，这必然引发灾难，但即兴表演恰恰相反。它为玩耍、犯错、探索留出了空间，就些就是它吸引我的地方。这就是我一直表演的原因——我想知道搭档接下去会做什么。这就是我最喜欢即兴表演的地方，跟搭档一起表演，无论对方是谁。

这就是本书的目标。教你与搭档即兴合作，用这种自发的合作创造精彩绝伦的场景——不画蛇添足，也不缺斤少两。

还有一件事要告诉你：我不出名，也没有接受过正规的即兴表演培训。但我参加过上千场表演，教过上千节即兴表演课，这就是我的工作。我的表演和授课有一个共同点——看演出的观众和来上课的学员都是普通人，既不是即兴演员，也不是专业演员。坐在观众席上的人，很可能是会去看威尔·法瑞尔[1]新电影的人，而我班上的大部分学员都不是专业演员，而是像你这样，在机缘巧合下学习即兴表演的人。我不知道如何教你拿下《周六夜现场》[2]的试镜，或者为《每日秀》[3]供稿，但我能教你为爱笑的观众表演即兴剧。所以我再次提醒你，如果你想通过即兴表演获得《周六夜现场》的试镜机会或者收集单口相声素材，那么请放下

[1]美国知名喜剧演员、编剧，代表作《王牌贱谍》。
[2]美国一档周六深夜时段直播的喜剧小品类综艺节目。
[3]美国喜剧中心频道的深夜政治吐槽节目。

这本书，直接去做那些事吧。如果即兴表演对你来说还不够，那么这本书不适合你。但是，如果你乐意跟搭档合作创造丰富多彩的场景，那千万别走，因为这就是我们要做的事。

让我们开始吧！

什么是即兴表演

让我们花点时间来探讨一下，当我们谈到即兴表演时，我们究竟想创造什么。首先，即兴表演是一种表演形式——没有剧本的表演形式。正如查尔斯·麦格劳(Charles McGraw)[①]所言：表演即相信(Acting is believing，这也是他那本经典著作的书名)。如果即兴表演是没有剧本的表演，那我们也可以说即兴表演就是不打草稿地去相信。它让我们相信那些即兴创造出的场景和世界。

人们总是忘了一件事：即兴表演的本质就是让人相信你表演的内容。就像戏剧演员、电影演员、电视剧演员必须让人相信剧本里写的情节是真实的，即兴演员也必须让观众相信他们创造出来的场景是真的。而当台上的每一位即兴演员都想搞笑的时候，前面所说的这种信任就会烟消

[①]美国电影演员，著有《表演即相信》。

云散。

请记住,从根本上说,即兴演员的任务是把自己变成某个角色——去扮演或者假装你就是那个角色。你可以变成任何角色——会说话的熊、读邮件的员工、高中足球教练,等等——演什么角色并不重要,但在那几分钟里,你要成为那个角色。永远不要忘记,即兴表演就是假装你是那个角色——去扮演角色。即兴表演就是无中生有。

即兴表演是自然而然的无中生有,没有人知道接下来会发生什么。它是没有计划的表演。所有人都在试图弄清楚究竟发生了什么,所有人包括你、搭档和观众。我遇到过成百上千次,学员从场景里"跳"出来,看着我说:"我卡住了,不知道怎么演下去。"我会回答:"没人知道。"你不可能知道,这才叫即兴表演。如果你知道会发生什么,那就不是即兴表演了。

听到我的回答,有些学员意识到不知道怎么演不是问题,他们觉得宽慰。有些人马上就克服了"绝不能出错"的焦虑。他们放开了玩,玩得很开心。当然,还有些人听到我的回答后,再也没来上过课。

总之,即兴表演就是无中生有,没有人知道舞台上接下来会发生什么。因此,对一个即兴演员来说,相信自己创造的场景非常重要。记住,即兴表演是表演,表演即相信——所以去相信吧。

如何阅读本书

本书的写作逻辑是这样的：首先阐述我对即兴表演的理解，让读者知道我所说的即兴剧是什么。然后，我告诉你怎么演即兴剧。第 1 章到第 10 章阐述我的即兴表演理念，第 11 章到第 21 章讲即兴表演的练习方法。

在即兴表演的理念上，我是技术流。你会发现，我把即兴剧的表演分解成若干步骤。例如，在接下来的几章中，我将介绍一种独特的拆解场景的概念——场景结构。我还将展示一种剖析角色关系的详细方法。这种做法看似把场景和角色的关系拆散了，却很有必要，因为我想让你明白即兴表演究竟创造了什么。

第 11 章到 19 章介绍如何循序渐进地创造精彩的场景。这些方法和练习将帮助你将表演理念付诸实践。有些方法和练习看起来简单幼稚，这也是有意为之。技术化的方法易于理解和实践。正如我在课堂上所说的"点子大，步子小。"

刚开始运用书中的表演理论和方法时，请时刻牢记：即兴表演是从失败中生长出来的艺术形式。学习新知识和新技能需要时间，而且刚开始失败的次数往往比成功的次数多。想想你学骑自行车的过程。学骑车

要花不少时间，你看上去很笨拙，很可能还摔破过膝盖，但这一切都是值得的。毕竟能和朋友一起骑车是一件快乐的事！你骑得越久，水平就越高。过了一段时间，你不必时刻想着骑车技巧就能上路了。所有技巧变成了习惯的动作。你还是在运用这些技巧，但是不需要时刻记着它们了。即兴表演也是如此。表演技巧可以变成你下意识的动作，你可以不假思索地加以运用。

最困难部分在于，学习新技巧常常会犯错。我说过，即兴表演是一种从失败中生长出来的艺术形式。初学者表演几乎每次都以失败告终，你可能需要好几年的时间才能打造出一个绝妙的场景。即兴演员需要调整心态，不要消极地看待失败，而是将它视为迈向成功的必经之路。所以不妨这么说：即兴表演始于失败，你必须保持乐观积极的心态。

为什么？

因为消极的态度有百害而无一利。悲观消极的态度不会让你成为更优秀的即兴演员。自责也不会让你的表演更上一层楼。保持乐观积极的心态，不断尝试，直到找到适合自己的方法，你才能成功。

我发现，因为即兴表演容易犯错，所以老师喜欢警告初学者不要做什么，而不是做什么。老师希望规定表演中"不能做的事"，从而降低学生犯错的可能性。

这种做法的问题在于：满脑子装着"不能做的事"是不可能学会即兴表演的。

规定表演中"不能做的事"可能会降低犯错的风险，但也牺牲了即兴表演的自由。安全的表演不是高水平的表演，它降低了表演的乐趣。

学生渴望知道自己该做什么。上即兴表演课不就是为了学这个吗？他们想知道，当自己和搭档站上舞台时该做些什么……可惜的是，老师教的却是"不能做什么"。学生需要积极的指导，教"不能做什么"的老师是在浪费学生的时间。

下面这张清单是多年来老师告诉我表演时不能做的事。

不要谈论你正在做的事；

不要思考；

不要提问；

不要说"不"；

不要谈论过去；

不要谈论未来；

不要谈论不在台上的角色；

不要用问题开场；

不要从故事开头开始表演。

不要，不要，不要……好吧，现在我知道了不要做什么，那我应该做什么呢？

我可以保证你每次取得成就，譬如打保龄球一击全中、找到工作、约会成功，一定是因为你做了什么。打保龄球一击全中，是因为你将球掷向了正确的方向，而不是因为你在心里想着"不要犯错"。

这本书里没有"不"字，没有规则，只有循序渐进的步骤，帮助你打造精彩的场景。

书中的方法也许有一些对你管用，有一些则没用。我非常强调表演的技巧，当你一步一步学习这些技巧和方法时，也许会感到无所适从。请多给自己一点耐心。我明白，大家都想直接上台表演，但有时技巧和形式能让表演更成功、更有趣。我最得意的表演场景都是通过这些技巧和方法创造的。

所以，即使你觉得这些练习和方法简单幼稚，也请你坚持下去。坚持下去，你才能成为更好的即兴演员。

天赋与技巧

如果你是那种能随心所欲创造场景、懂得跟着灵感走的演员，那么这本书里的技巧和步骤对你就是多余的。技巧的作用是让你在天赋不足、缺少灵感时仍然能表演下去。如果你有表演天赋，既勇敢又不缺灵感，那么你就不需要这本书。这本书是写给那些缺少天赋、勇气、灵感又希望自己看起来充满天赋、勇气、灵感的人看的。

多年来，我发现演员可以通过各种途径创造出精彩的场景。你可以凭借天赋，也可以依靠不懈的努力；你可以凭借天生的勇气，也可以自己给自己打气；你可以凭借灵感，也可以依靠技巧。只要能创造出精彩的场景，用哪种方式都行。

你也许还不知道一个秘密：你可以把自己训练成表演天才。

我认为即兴表演是一种后天习得的技巧。表演和塑造角色的感觉也许要靠天赋，但是即兴表演需要与人合作，而合作是需要学习的。观察小朋友即兴玩耍，不出五分钟，你就会发现他们想控制同伴。

我们天生就有运用自己的声音、身体、智慧去模仿的欲望。但是在即兴表演时，你必须放弃控制的欲望，设法与他人合作。我认为合作能力不是天生的，而是后天习得的。

问题在于，大多数学生并不认为他们在表演上的成功是因为学会了合作。相反，他们认为那是因为自己有天赋和幽默感。仿佛他们能否成功是命中注定的，是不受控制的。

如果你也有这种想法，让我告诉你，成功并非命中注定的。学习即兴表演需要努力和艰苦的训练。认为自己没有天赋和幽默感才是你成为即兴演员的最大障碍。

如果我告诉你，即兴表演与天赋无关，成功与否取决于你学到的东西，取决于你与同伴的合作，你会怎么想？

是不是充满了期待和干劲？

我刚开始学习即兴表演时并不是很有天赋，但我非常渴望表演。我从来就不是那种一站上舞台就能施展魔法的演员，但我渴望进步。说实话，我不光渴望进步，我想做到最优秀，因为我非常喜欢表演。可我那时并不优秀，只能算勉强及格。所以，我必须扔掉缺少天赋的心理障碍。如果我相信即兴表演必须有天赋，那我就永远不可能成为优秀的演员。我必须忘掉天赋，转而依靠那些能学会的东西，这样我才能一点一点地取得进步。

依靠书本和练习，我成为了出色的即兴演员。经过多年的反复实践和犯错，我总结了很多表演技巧。别人依靠天赋表演，我则不断总结技

巧。我看上去就像一位极有天赋的演员，但实际上，我只是掌握了许多技巧。只要你反复练习，这些技巧就会变成你下意识的动作——你甚至忘了你在运用它们。掌握足够多技巧后，你就会变成出色的演员，仿佛天赋异禀，其实你只是训练得足够多。

你也许还不知道另一个秘密：训练比天赋更重要。

为什么？

因为你可以主宰自己的训练，但你没法主宰自己的天赋。天赋是你出生就决定了的，它就像上帝的礼物。而训练，恰恰相反，只是重复那些对你有效的方法和步骤。

我不想受天赋的限制。天赋不足，我就靠方法和技巧弥补。我甚至不再关心天赋，我只关心方法与技巧。

本书的前半部分讲解我的即兴表演理念，后半部分讲解我在过去的25年里总结的方法和技巧。我尽量把表演理念和表演方法分开，这样你就可以先了解我的初衷和我认为重要的东西。如果你感兴趣的话，可以进一步学习具体的练习步骤。在讲解理念时，为了便于读者理解细节，我也会时不时插入对方法和技巧的讲解。

这些方法和技巧对我很管用，我也看到它们在数以百计的学生身上

发挥了作用。希望它们对你也管用。

第 2 章

场景结构的第一阶段

面条和酱汁

我用一个简单的比喻来形容即兴剧,它可以帮助你理解表演。

面条和酱汁

我知道很难用简短的语句概括即兴表演,但我还是想试试:即兴表演需要面条和酱汁。这是什么意思呢?简单地说,"面条"是你虚构的世界,"酱汁"是角色对这个世界的感受。

面条配酱汁才好吃,两者缺一不可。精彩的即兴表演也一样。

我们先聊聊"面条"。"面条"是你创造的世界——你在扮演谁、在假装干什么、在哪里,也就是场景中虚构的世界。这个世界是由细节构

成的,包括常说的人物(who)、事件(what)、地点(where)。

如何才能弄清楚这些细节呢?这就要用到即兴表演最基本的技巧:Yes and。

Yes and 是指接受搭档的表演,认同他们的行为(对应 yes),然后在此基础上增加自己的表演(对应 and)。表演过程中,演员凭借动作和台词给出的信息,创造出一个虚构的世界。这些信息就是用 Yes and 的方式给出的。这也是演员最基本的交互方式:彼此认同、相互支持,开展自发的合作。

表演刚开始时,你和搭档要尽力用 Yes and 的方式给出虚构世界的细节,直到所有参加表演的人都明白究竟在演什么。表演的内容就是"面条",我们需要"面条"——迫切需要。

如果我去一家餐厅吃饭,我会点一碗面,而不是一碗酱汁。因为面条是最主要的部分。表演需要"面条",也就是人物、事件、地点。否则,没有人知道我们在演什么。但我们不能只吃面条——那样太乏味了。我们还需要好味道,所以也需要酱汁。

角色对场景中发生的事件的感受就是"酱汁"。"酱汁"是你表演的角色对虚构世界的感受,以及这种感受产生的原因。"酱汁"包括角色渴望的东西、为什么渴望、为了满足渴望采取的行为,以及行为对其他角

色的影响。这些有血有肉的东西才能带来冲突、笑声、泪水。"酱汁"是角色对舞台世界的感受,我们需要这种感受——迫切需要。

即兴表演的每一个场景都需要演员围绕共识("面条")进行表演,同时也需要角色对共识的感受("酱汁")。

有人问:既然即兴表演如此简单,为什么还经常失败?

表演失败是因为你很难平衡"面条"和"酱汁"的比例。我们几乎总是强调某一方面,却忽略了另一方面,导致比例失调。表演没有万能的配比,我只能告诉你什么时候需要加"面条",什么时候需要加"酱汁":如果你不清楚自己在演什么,那你就需要加"面条",如果你不明白自己的感受,那你就需要加"酱汁"。

我们来仔细分析一下。

大多数情况下,演员没有加够"面条"。我看许多即兴表演都不懂解他们在演什么。没人清楚台上的演员到底想演什么。许多演员出于某些原因(可能没有人告诉他们)无法虚构出完整的场景。他们无法就场景达成共识,更无法说服观众。演员应该让观众相信角色正在排队买 U2 乐队演唱会的门票,而且马上要下雨了,或是正开车送自己不靠谱的丈夫去面试,因为不放心他一个人去。这些信息就是面条,面条越多,细节就越丰富。如果我要表演"排队买票"或者"开车去面试"的场景,

那我一定要清楚这些细节：我喜欢 U2 乐队，所以愿意冒雨排队买票，或者我没法一个人搞定工作面试。只有清楚这些细节，我才可能演好这个场景。

为什么？

因为有了这些"面条"，我才知道怎么表演，怎么假装自己在排队买票或是坐在车里。达成共识、确定场景后，我们才能开始感受，找到自己的立场，而不是担心要表演什么。有了"面条"，我才能挖掘出强烈的感受，纵情怒吼、尖叫，或者对着其他角色大笑。只要盘子里有足够的面条，我就可以大胆地淋上酱汁，为表演添加情感张力。等剧场里的所有人（我、搭档、观众）理解我们所创造的世界（"面条"）后，我们就可以将注意力完全放在感受（"酱汁"）上。虚构的世界建立起来后，你就能够投入其中，尽情感受，并且努力去放大这种感受。

没有"面条"，"酱汁"就派不上用场。假如场景没有建立起来，观众就不会被角色的感受吸引。这便是本书将要教给你的：如何创造吸引观众的场景。请再读一遍这句话。我完全没有提幽默。这本书不会让你变得幽默，它只帮助你创造引人入胜的场景。观众为什么会被场景吸引？因为他们理解了你表演的内容。他们靠什么理解？靠演员提供的"面条"。你将学习如何建立场景。先从"面条"开始，然后淋上"酱汁"

(角色的立场和情绪)。有了"面条"和"酱汁",观众才会被场景吸引,才会笑,才会哭,才会关心角色的遭遇。观众会被角色吸引,目不转睛地看表演,就像看电影、电视剧、话剧一样——他们开始产生共鸣,渴望知道接下来会发生什么。如果你希望表演获得这样的效果,那就跟我来吧。

把说Yes变成习惯

即兴表演可以在舞台上创造出无数种可能。即便如此,你还是要在开始时设定好场景。无限的可能性固然激动人心,但也不能胡乱表演。表演必须有重心、有具体场景。你可以这样开头:"我在一艘船上"或者"我是一位母亲"或者"我害怕蜜蜂"。什么样的场景都可以,但是不能没有场景。

为什么一开始就要设定具体的场景?

这样场景对你来说才会变得真实。具体的东西才能带来真实感,它们是场景的奠基石。

举一个例子,如果一位演员开场时说了这样一句话:

"我喜欢坐你的船,罗恩。"

这就是两个演员可以依靠的具体细节。我们可以在脑海中想象置身船上的场景，倘若角色能在表演中加入更多细节——风、阳光、船身的摇晃——他们之间就可以发生有意义的互动。因为他们不再是舞台上的即兴演员，而是置身船上的角色。

作为即兴演员，明确场景是你的首要责任之一。事实上，我认为这是在表演开始阶段第二重要的工作。第一重要是认同搭档创造的细节。

为什么认同搭档的想法比认同自己的更重要？

因为你无法控制你的搭档，你永远不知道接下来会发生什么，你只能接受他给你的信息、配合他开展表演。在毫无计划的情况下，你们唯有彼此依靠才能顺利完成表演，否则随时都可能出岔子。

靠什么让表演继续下去而不至于陷入混乱呢？靠演员的合作。

防止表演出岔子的秘诀在于：认同搭档的想法，认可既有的一切。这意味着对其他人说 Yes。我认为评判即兴表演的唯一标准是演员是否善于对彼此的想法说 Yes，即是否善于合作。

如何对搭档创造的细节说 Yes 呢？

当你的搭档努力构建场景时，务必将你全部的注意力放在他们身上。这听上去很简单，但大多数初学者的注意力都放在自己身上。他们有很

强的自我意识，只关心自己表演得怎么样，几乎无视搭档的表演。初学者应该练习把注意力放在搭档身上，看看你能从对方的行为、语言中获得什么信息。做到这一点，你才能根据已建立的场景做出适当的反应。

所以，请把说 Yes 变成习惯吧。

学会对搭档创造的细节说 Yes，对合作过程中产生的想法和感受说 Yes。

场景的三个阶段

即兴场景是有结构的——开场、中间、结尾，这样说吧——和电影一样。电影一开始，导演要布景，并且介绍角色。观众想知道电影的故事发生在哪里，所以导演会展示角色及其生活工作的地点，这样观众才能进入虚构的世界。导演还会通过角色的行为告诉观众他是一个什么样的人。如果我们看到角色在伐木，我们就知道他很强壮，并且喜欢户外活动。如果我们看到角色接孩子放学、拥抱孩子，我们就会认为他是一位尽责的家长。

不管是电影、小说，还是即兴剧，都必须首先建立起虚构的世界。即兴演员是故事的叙述者，因此有责任建立这个世界。

即兴演员开场时的第一个任务是弄明白场景中的世界，建立这个世界。这就是表演的第一阶段，也称为加"面条"。一旦你完成了第一阶段的任务，你就可以进入第二阶段了。

将即兴场景分为三个阶段，可以帮助初学者更好地练习和掌握相应的技巧。三个阶段各有不同的功能，你可以训练自己判断表演处于哪个阶段，以便运用相应的技巧。这三个阶段也可以比喻成面条、酱汁、调味料。

即兴场景的三个阶段

第一阶段

"面条"

建立共识

你和搭档通过表演达成共识,建立虚构的世界。

第二阶段

"酱汁"

确定立场和感受,挖掘主要情感驱动力

挖掘角色对虚构世界(包括其他角色、环境、戏剧情境)的立场。目的是发现角色的主要情感驱动力,或者说他们最在乎的东西。

第三阶段

"调味料"

强化场景

你和搭档用表演进一步表达感受,强化场景。

每次我登上舞台时，我想的第一件事是"我要认同什么？"无论是主动建立场景，还是配合搭档的表演，我都在暗自思考："我们要达成的共识是什么？"我会不断地观察和揣摩，直到找到那个共识。

我和搭档达成共识后，我们就清楚了要虚构的世界，然后我会继续思考："我对这个世界的感受和立场是什么样的？""我的搭档的感受和立场又是什么样的？"我和搭档要发掘出角色最强烈的情感和他们最在乎的东西，这就是我所说的主要情感驱动力。

一旦我和搭档发现了角色的主要情感驱动力，我又会想："怎么样才能强化自己和搭档的这种感受？"

首先要解决"我要认同什么"的问题，然后再思考"我的感受如何"。这样感受才有具体的依据。"如何强化感受"是最后的问题。记住，"我要认同什么"是最重要的问题，也是最根本的问题。

这种方法可以让表演变得更简单。如果所有人都明白要在开场时一起建立虚构的世界，那么他们就能很快创造出具体的细节。然而，初学者通常做不到这一点。登上空无一物的舞台会让人胆怯，进而引发慌张，这是人的本能。初学者会把这种慌张的感觉带上舞台，在来不及建立场景之前，就带着这种负面的感受开始表演。这种感受对演员是真实的，但是对场景和角色来说是不真实的。这不是虚构世界中角色的感受。演

员害怕自己出丑，但是虚构世界中角色没有这种焦虑。

只有克服了这种焦虑，你才能完全以角色的立场表演。要学会区分角色的感受和你把自己的感受。别气馁，给自己一点时间。多练习表演，你会越来越适应。

这三个阶段，每一个阶段都有不同的表演要求。初学者按照三个阶段的顺序练习表演更容易获得效果。

创造场景就像开飞机

有关场景的三个阶段，我还有一个比喻：

创造场景就像开飞机。

驾驶飞机也分三个阶段：起飞、飞行、降落。每个阶段的驾驶要求都不一样。飞机需要借助跑道加速，如果太早起飞，它就无法腾空，甚至会坠毁。起飞时，飞行员要注意很多细节，譬如速度、风向、剩余跑道长度等。忽略任何一个小细节，起飞都有可能失败。大多数坠机都发生在起飞阶段。起飞阶段只需要考虑起飞的问题，这时想飞行和降落的问题只会增加起飞的难度。

一旦飞机到了空中，起飞阶段就结束了，飞行员就可以按航向飞行了。

即兴表演的第一阶段就好比飞机起飞,你要留心细节。如果你错过了某个细节,场景就有可能搞砸。如果演员还没建立起场景,就开始加入角色的感受和立场,那就好比飞机提前起飞了。在表演的第一个阶段关注细节、建立场景,就好比飞行员在起飞前搞清楚自己驾驶的是一架什么样的飞机。

飞行员应该根据飞行阶段采取相应的驾驶方式,即兴表演也一样。

第3章

场景五要素：CREPP

每个场景都要从第一阶段建立共识开始，也就是演员通过肢体动作和台词营造出虚构的世界。当所有演员都明白要让观众相信的世界是什么样的，第一阶段才算完成。

那么演员在第一阶段，究竟创造了哪些要素呢？假设表演一开始，一位演员假装坐在桌子前打字，那他塑造了什么？如果演员搓着手来回踱步，他又创造了什么特别的东西？你和搭档的每一个动作都会创造出一些戏剧性的元素，但它们究竟是什么呢？

咱们来仔细分析一下。

假设你走上空旷的舞台，假装拿着一杯红酒，然后对搭档说："约翰，这个欢送会真棒。"你假装拿了一只高脚杯，而不是一瓶啤酒或一杯

咖啡。你给搭档起了个名字，还告诉观众你们在哪里。你甚至还表达了感受：真棒。这些细节，包括你的动作和语气，就是在建立虚构的世界。

演员在做这些事情的时候，比如坐在椅子上打字，或者拿着一只高脚杯，都在向场景中注入元素。你注入场景里的每个元素都让它看起来更加真实。

任何物质都是由元素构成的。如果把水分解，你会发现它是由氢元素和氧元素构成的。即兴剧的场景包含五个要素，我称之为 CREPP。

角色（Character）：舞台上你是谁

关系（Relationship）：角色之间的联系及其对角色行为的影响

环境（Environment）：场景发生的地方

立场（Point of view）：角色对场景中人物、环境、事物的想法和感受

切入点（Point of attack）：场景从哪里开始表演

事实上，任何戏剧（不管是即兴剧还是有剧本的戏剧）要让观众入戏都必须具备这五个要素。如果你想看懂一部戏，必须理解到这五个要素。

只要舞台上的演员能演绎出这五个要素，观众就会进入角色的世界。为什么会这样？因为这五个要素足以让演员和观众相信虚构出来的世界，

场景五要素：CREPP

它们触发了人类与生俱来的爱好——听故事。这五个元素并不是即兴剧所特有的，它们是所有故事的基石。

人类对故事有一种自发的、条件反射式的好奇。正如唐纳德·波尔金霍恩在《叙事识别与人文科学》一书中所言，故事是"使人类的经历变得有意义的主要形式"。

这就是观众欣赏即兴表演时做的事——寻找意义。他们在寻找故事与自己生活的联系。你可能会想："我以为他们只是来找乐子的——你这种说法有点沉重了。"

别担心，我要告诉你一些好消息。第一个好消息：只要你创造出这五个要素，观众就会自动寻找这种联系。他们会自动给表演添加叙事意义、与角色建立情感纽带，并且将你在台上的表现当做故事的一部分。只要演员演绎出这五个要素——无论是明示还是暗示——观众就会主动寻找前因后果，并且开始关心发生在角色身上的事。这是人类的天性。

第二个好消息：你做的任何事——发出的声音、身体的动作——都在创造五个要素中的一个或多个。不管你有没有意识到这一点，你的表演会自动生成这些要素。问题是大多数演员不知道这些要素，所以他们不会有意识地去创造。对我而言，创造这五个要素已经成为了一种本能。但我刚开始表演时并非如此，这是我反复训练的结果。

我是这样训练的。

我把创造场景要素变成有意识的行为。表演时，我会刻意明确我要创造的要素。我还发现创造了一个要素后，其他要素会自然而然地确定下来。我发现环境有助于塑造角色，一个立得住的角色通常带有明确的背景信息。

我把每个要素单独拎出来练习，就像运动员在健身房里单独训练每块肌肉。我强迫自己在表演开始时先集中精力创造某一个要素，用这个要素带动演出。这种练习提高了我构建场景的能力。经过大量练习，现在只要我想创造某个要素，我就能有意识地创造出来。

拆分场景要素让我理解了场景的构成，让我真正认识到要素是构建场景的基石。将场景拆分成许多部分，而不是一下子构建出整个场景，这个方法让我获益匪浅。事实上，我不懂如何一下子构建出整个场景，正如建筑工人不懂如何一下子造出整栋房子。建筑工人知道如何砌墙、铺地板、钉门框，做完所有的"部分"之后，房子就造好了。同样，我只知道如何与搭档达成共识，在舞台上创造一个个要素。只要创造出五个要素，场景自然就出现了。

所以，无论是造房子，还是即兴表演，都需要分而治之，而不是一口吃成个胖子。我前面说过，确定一个场景要素后，其他要素就会随之

出现。接下来我们逐个分析每一个要素。

角色

角色是通过"做什么"和"怎么做"塑造的。

角色是塑造出来的，它是动态的。我们通过观察一个人的行为判断他是哪类人。我们会观察他做的事、怎么做的、在什么情况下做的。演员"做什么"和"怎么做"是塑造角色的重要因素，而且两者同等重要。

角色不是一个标签（比如消防员），而是由一系列行为和动作塑造出来的。当然，你可以演一名消防员，但你是什么样的消防员呢？

假设扮演消防员的演员坐在消防站的办公桌前，突然火灾警报响了。这个消防员的反应是慢慢悠悠地穿上消防靴和消防服。此时，其他消防员正在飞快做着救火的准备，而他走到镜子前，开始整理头发。他滑下消防杆，上消防车前，他掏出手机看了看有没有新消息。

这个角色不是典型的消防员。演员在舞台上"做什么"和"如何做"才是塑造角色的关键。

关系

关系是通过建立角色间的联系塑造的。

我把这些联系称为关系成分。关系成分既是引发角色互动的原因,也是互动的结果。这种因果关系不断通过角色的行为重复和强调。而这种重复和强调增加了表演的冲击力。

如果即兴表演有万能钥匙,那一定是"展现关系"。这是什么意思呢?什么样的关系才是有效的呢?"母女"这样的标签不是关系,就像"消防员"不是角色一样。别误会,把两个角色定义为母女不是坏事,但是仅仅靠这一点信息还不足以确定关系这个场景要素。我们需要用更丰富的信息展现这是一对什么样的母女。

角色之间的关系是鲜活的,就像现实生活中的关系一样。如果让你用一个单词描述你与母亲之间的关系,你肯定做不到。你与母亲多年形成的关系远比"母女"这个标签丰富。

你与母亲的关系可以用众多关系成分表现出来。关系成分包括历史、情绪、地位、姿势、感官体验、空间关系。这其中有些是静态的、不变的(如历史),而另一些是不断变化的(如地位)。因此,在即兴剧里,塑造关系就是明确一系列关系成分的过程。

场景五要素:CREPP

在一出精彩的即兴剧里,角色与角色是紧紧联系在一起的,台词言之有物,每个场景既有趣又饱含真情实感。它会吸引你一直看下去。观众想看的正是演员互动所产生的冲击力(关系成分和表演的冲击力将在第18章讨论)。

环境

<center>场景的环境就是在台上发生的一切,
所有你可以看到、听到、触到、闻到、尝到的东西。</center>

我们用五种感官感受真实的生活:触摸沙发面料的质地、看到穿过卧室窗户的阳光、听到山洞深处传出的水滴声、尝到奶奶客厅里放久了的水果糖味道、闻到后院里烤架上的肉香。我们也要用这五种感官虚构场景。视觉上的呈现只是第一步,我们还希望调动其他感官进行表演。当然,你可以用台词"哇,这是一个很大的谷仓"来描述环境,但你还应该尝试去看、去听、去摸、去闻、去尝谷仓里的东西,从而更好地展现这个谷仓。

我们想让虚构的场景如同真实世界一样充满细节。大声说出"哇,这是一个大仓库"只是开了一个头,后面还有好多事要做。只有当你看到、听到、触到、闻到、尝到舞台上的世界,观众才能感受到它。

如果你感受不到，观众也就无从感受。

立场

**立场是由角色想象的过往经历及其
对场景中"此时此地"正在发生的事的反应决定的。
角色的立场会随着剧情的发展变得越来越强烈。
我将这种越来越强烈的立场，称为主要情感驱动力。**

环顾四周，你很清楚自己对每个人和每样东西的感受，并且你知道产生这种感受的缘由，这些就是你的立场。你不必费力思考，就知道自己对这些对象的感受，以及背后的原因。你的立场也决定了你会如何对待这些对象。

这种细致入微又充满感情的立场是你过去的经历带来的。

我们努力在舞台上创造的，就是这种与周遭万物丰富而具体的关联。真实世界里的立场是如何产生的，角色在舞台上就用同样的方式创造。我们对事物的感受来自过去的经历。我们对人的态度来自过去以及现在对方与我们的交往。这就是我们在舞台上创造立场的方法。

想象角色的过去，才能扮演好他们。

场景五要素：CREPP

角色的立场不仅来自想象的过去，还来自此时此刻舞台上正在发生的事。留意舞台上正在发生的事和搭档的表现，你才能更好地发现角色的立场。

角色的立场会随着剧情的发展变得越来越强烈。我将这种越来越强烈的立场，称为主要情感驱动力。

发现角色的主要情感驱动力是场景第二阶段的任务。在接下来的场景中，你和搭档还要不断强化它（第 6 章将深入讨论立场和主要情感驱动力）。

切入点

故事展开的地方。

每个场景都会创造一个故事。切入点是指场景在整个故事时间线上的位置。有些电影、电视剧的开场从故事的后半部分开始，比如从角色相识多年后的某一天展开。挑选这样的切入点通常是为了获得更佳的戏剧效果。巧妙的切入点会让场景更加有趣。即兴演员也可以采用同样的办法，挑选具有戏剧张力的场景作为切入点。

即兴演员既可以根据搭档的暗示去发现场景在故事中的位置，也可

以主动地选择切入点，比如"婚礼的前一晚"。两种方式都行，重要的是把那个信息加到场景里，这样才能继续表演下去。

切入点越晚，场景越接近故事的高潮。越接近高潮，戏剧的张力就越强、角色之间的"故事"就越多，演起来就更有趣。

我把场景五要素用作检验场景戏剧强度的清单。如果五个要素全都确定并达成了共识，那么这个场景就更有可能塑造成功。为了让你和观众相信场景中的世界，这些要素是必不可少的。表演时，我们会不知不觉地创造场景要素。如果你握住了一个想象中的门把手，你就是在添加环境要素。如果你对搭档说："谢谢你捎我回家"，你就挑选了切入点。你在台上做的一切都可以归纳到这五个要素里，它们是即兴表演的五块基石。

注意，任何要素一旦添加进场景，演员就要达成共识，让它在舞台上变成真的。你们还要留意场景还缺少哪些要素。许多即兴表演无法吸引观众，就是因为某个（或某几个）要素不够明确。

记住，创造场景要素没有对错之分。即兴表演不存在"错误"的环境，所以你只要大胆表演、尽情创造就行。

第 4 章

参与

在讲解场景结构第二阶段（"酱汁"）和第三阶段（"调味料"）之前，我想先谈谈我称为参与（join）的方法。

参与是我独创的，它既是一种即兴表演的理念，也是一套具有可操作性的开启场景的方法。

本章阐释参与的理念和方法。有些读者可能会觉得我啰唆，不过我是发自内心认为这很重要，所以请耐心听我道来吧。

参与既是理念，也是构建场景的方法，它能让演员把注意力放在团队，而不是自我身上。参与的理念是，当场景开始时，训练大脑思考"我们在一条船上"，而不是"我自己在船上"。参与强调角色之间的联系和配合。你不是一个人表演，你有搭档，你们要一起构建场景。

你是表演团队的一分子，你的搭档也是表演团队的一分子，但是团

队比你们俩作为单独个体更重要。

团队比单个演员重要，场景比演员重要。

即兴表演的首要任务是与搭档合作。通过合作，我们创造出比自己更宏大的东西。对我来说，创造更宏大的东西就是我的目标。每次构建场景时，我都要想："我们的共识是什么？"表演时，我视搭档和自己为一体。为了做到这一点，我要与搭档融为一体，不仅想法一致，行动也要一致。

表演时，我与搭档相互依赖，我们属于彼此。我们在共同创作，所以认定我们是一个集体很重要。这个说法也许会让你觉得不舒服。相信我，这正是参与的理念所在。

好啦，你已经知道我是参与的忠实信徒。那到底参与的具体步骤是什么呢？该怎么练习呢？请往下看。

练习方法

参与是一种开启场景的方法，无论你上台时已有想法，还是脑中空无一物，它都能派上用场！无论长剧、短剧、二人戏，还是多人群戏，它都能发挥作用。它能让所有人达成共识。

用参与的方式开启场景，能快速确定角色间的关系。演员不是通过台词，而是通过肢体动作来达到这一目的。参与的方式很简单：走上台，和搭档一起用身体动作开启场景。

在我任教和表演的 99 号剧场，学生第一堂课就会学习参与，每个场景都是以参与的方式开始的。

让我们来看看参与的练习方法。

提示：原计划在本书的后半部分介绍练习参与的具体步骤和方法，但我认为参与太重要了，所以提前在这里讲解！

参与练习：第一阶段

(抽象动作)

提示：第一轮练习并非表演练习——它只是一种让演员在开口说话之前，用身体动作参与表演的方法。

第一步：所有人围成一圈。

第二步：挑一个人（领头人）走进圆圈，开始做抽象的动作。

第三步：领头人做动作的同时，另一个人（参与者）进入圆圈，和领头人一起做动作。

第四步：两人的动作持续一段时间后，宣布结束。两人回到原来的位置。

第五步：重复以上步骤，直到所有人都完成练习。

第一次参加练习的人，我都会让他们从做抽象动作开始。

为什么？

因为我想让演员知道参与的目的是支持和配合。你要无条件地支持和配合搭档的表演，哪怕你还不清楚他们在做什么。如果你想等搞清楚

搭档在做什么之后再一起做动作，那就不是支持——你关注的还是自己，而不是团队。

这个练习的目的是强迫大家参与到自己完全不理解的动作中！如果能做到这一点，那么他们以后就可以毫不费力地参与任何场景的表演。

开展练习时，还有几个注意事项：

开始前：先示范什么是抽象动作。普通人不习惯做抽象动作。抽象动作和具体动作可以这样区分：如果参与者知道他们的动作代表什么，那么它就是具体的；如果不知道，那它就是抽象的。

第二步：领头人开始做抽象动作后，鼓励他继续做下去——让他重复这个抽象动作。

第三步：参与者进入圆圈后，告诉他可以用任何方式参与，具体动作和抽象动作都行。

第四步：两人的动作可以是完全抽象的。他们可能不知道自己在做什么，当然，也有可能知道，比如参与者从领头人的动作中得到了一些灵感。无论怎样都行。

现在让我们看看参与的三种基本方式。经过一段时间的训练后，你会发现大家的参与方式是有规律的。对初学者来说，有三种基本的参与方式。

三种基本参与方式

1. 模仿

例子：领头人做了一个抽象的动作，比如挥动手臂。另一个人心想："她在挥舞手臂，我也能这么做。"于是他也走进圈子开始挥舞手臂。现在两个人都在挥舞手臂。参与者模仿了领头人的动作。

2. 补充

例子：领头人做了一个抽象的动作，比如捧着肚子，张大嘴。另一个人心想："他看起来似乎在大笑，要不我过去挠他痒痒？"于是他走出来，开始挠领头人的痒。参与者在脑海里想象出给领头人挠痒的画面，然后他参与进去，两人共同完成了这幅画面。

3. 接触

例子：领头人做了一个抽象的动作，比如单脚跳。另一个人想："他在单脚跳，我可以站在他身后，把手搭在他肩膀上。"于是他走出来，站在领头人身后，把手搭在领头人的肩膀上。领头人和参与者有了身体接触。

我给学生训练时，从来不提这三种参与方式。我总是通过练习，让大家自己发现。参与练习的目的之一就是让参与者在没有任何帮助的情况下，发现这三种参与方式。

为什么？因为这有助于参与者将自己视为团队的一部分。如果他们能想方设法地参与进去，那么就已经成功了一半。不给提示，是为了让大家靠摸索和实践学习。自己发现的东西记得更牢。所以，我不会告诉他们怎么做。我只是默默地看着，等一组练习完成后，我会请其他人描述练习者是怎么做的。等大家自己发现三种参与方式之后，我才会做详细的讲解。

等大家可以顺利完成抽象动作的练习后，我会让他们尝试用具体动作进行练习。

参与练习：第二阶段

（具体动作）

第一步：所有人围成一圈。

第二步：挑一个人（领头人）走进圆圈，开始做具体的动作。

第三步：领头人做动作的同时，另一个人（参与者）进入圆圈，和领

头人一起做动作。

第四步：两人的动作持续一段时间后，宣布结束。两人回到原来的位置。

第五步：重复以上步骤，直到所有人都完成练习。

除了领头人和参与者做的是具体动作之外，第二阶段的练习几乎和第一阶段一模一样。这些具体动作看起来就像即兴表演的开场。仅仅通过身体的参与，演员们就能自然而然地建立起彼此之间的联系。

需要注意的是，参与并不是表演的开场。开场并不要求一个角色先登场，然后另一个角色加入进去。参与不是场景的一部分，而是创造场景的一种方式。

无论你的搭档做出什么样的动作，你都可以采用这三种基本方式（模仿、补充、接触）参与。不管你清不清楚搭档在做什么，这三种基本方式都有效！

让我们来看三个用具体动作的练习例子。

三种基本参与方式

1. 模仿

例子：领头人走进圈内，开始做跳舞的扭腰动作。另一个人心想："她在跳舞，我也能跳舞啊。"于是他也走进圈子开始扭起来。现在两个人都在扭腰。参与者模仿了领头人的动作。

2. 补充

例子：领头人走进圈内，开始做挥动棒球杆的动作。另一个人心想："他在挥棒球杆，我可以投球。"于是他走出来，开始做投球的动作。参与者在脑海里想象出打棒球的画面，然后他参与进去，两人共同完成了这幅画面。

3. 接触

例子：领头人走进圈内，开始做洗碗的动作。另一个人想："她在洗碗，我可以站在他后面，把手搭在她的肩膀上。"于是他走出来，站在领头人身后，把手搭在领头人肩膀上。领头人和参与者有了身体接触。

做第二阶段练习时，每一轮练习完成后，我会问其他人练习者是否创造出了有意义的场景。答案通常是肯定的，因为他们看到了角色之间

的互动。上面三个例子即是如此。

那么，具体动作的参与练习有什么意义呢？它的重要性体现在哪里？

我非常重视创造场景要素，而参与可以迅速定义场景要素。采用参与的方式开场，能够大大提高表演的成功率。因为你和搭档已经达成了共识，你们用自己的身体动作（而不是语言）创造了舞台上的世界。

我们再看看上面的三个例子。

1. 模仿

例子：在这个场景中，两个人在扭腰（跳舞）。我们只需要观察他们的舞姿，就能分辨他们是在参加 20 世纪 50 年代的短袜舞会，还是身处现代的夜店。最棒的是，两位演员一旦开始跳舞，马上就会明白自己在做什么（达成共识）。在开口说话之前，演员就通过肢体动作告诉了我们他们身处何处、在做什么。

2. 补充

例子：在这个场景中，有一个人在挥动棒球杆，另一个人在投球。他俩已经建立了某种因果关系。这个场景一开始就被赋予了某种张力。我已经开始对他们构建的世界产生兴趣了，因为在我眼里，他俩是有联系的。

说实话，我很想看看之后会发生什么。

3. 接触

例子：这是一个洗碗的场景，一个人抱着另一个洗碗的人。只要两个角色中有一个深吸一口气，再重重地叹气，那么厨房里一对刚吵完架的情侣试图和好的场景就搭好了。场景五要素都确定了，甚至无须演员开口说话！

不费一句话，所有准备工作都就绪了，接下去这场戏演起来该多有趣！引人入胜的场景已经拉开了序幕。演员并没有试图搞笑或者哗众取宠。他们成为了虚构世界中的角色，开始处理角色所面临的生活问题。

正因为如此，我每次都用参与的方式开始表演，屡试不爽。参与能让演员在开口之前就建立起共识。不管你有没有具体的想法，它都能派上用场！它能自然而然地定义场景要素，让演员把自己视为团队的一部分，开始与搭档合作——这正是即兴表演的奥秘呀！

第 5 章

入戏

到目前为止,我一直在强调用有意识的选择来开启场景。我所提到的表演方法需要你不断思考——想清楚自己到底在演什么,比如"我们正在一艘船上"或者"我们是兄妹"。你要有意识地选择在场景中添加什么,甚至要将这些信息分门别类地归纳到"场景五要素"里。说实话,表演时还要检查场景五要素齐不齐全,这的确没什么意思。这肯定不是我热爱即兴表演的原因。

我热爱即兴表演是因为我可以全身心投入其中,这时我不再思考下一步该做什么,而是让角色自己在舞台上做决定。

这才是我在舞台上所追求的——让角色自己做决定。我希望让大脑在某一个瞬间从有意识的思考(比如场景共识是什么)进入无意识的角色立场。这种从有意识到无意识的切换,发生在我彻底入戏的那一刻。

我不再以演员的身份去思考，而是变成了戏中的角色。入戏是指演员进入了虚构的世界，相信这个世界是真的，从演员模式切换到了角色模式。这时，你在台上的行为是无意识的，你的角色开始主导一切。

当你从有意识的表演切换到无意识的表演时，你能真切地感受到入戏的状态，那感觉很棒。

既然入戏的感觉那么棒，那为什么一开始还要思考乏味的场景要素呢？为什么不能一开始就直接入戏呢？

因为你不可能凭空入戏。我们必须先做准备和铺垫。换句话说，入戏需要付出代价。

我们之所以一开始要通过思考来表演，是因为一开始什么都不确定。我们必须有意识地创造出一个虚构的世界，然后才能愉快地享受表演。

这就是我一直训练自己做的事——有意识地创造舞台上的虚构世界。然后，从演员模式切换成角色模式——入戏。我进入了角色，也进入了那个时空。在这种状态下，我通过角色的双眼看待世界，并按照角色的意愿行事。

这才是乐趣所在。

入戏，感受角色的情绪起伏，这一切非常惬意，但你得先为这乐趣

买单。

这就是我的方法——将场景要素一一添加到虚构世界里，为乐趣买单。表演时，你要留心添加了哪些要素。如果你觉得场景还不够真实，那就继续添加场景要素。这样做不是为了遵规守纪，也不是为了让你成为更出色的演员，仅仅是为了让场景变得更真实，这样你才能入戏。你进入的是你和搭档共同创造的世界，你必须相信它就是真的。

我的方法是通过思考创造场景要素，这样你才能进入无意识的角色立场。没错，我建议你借助思考进入不需要思考的状态。

我借助思考创造场景，好让角色沉浸其中。一旦成功，在后面的表演里，我就不再是我了——我与角色合二为一，进入了自由的表演状态。

入戏的方法

在场景开始时，我的注意力全放在添加场景要素、与搭档达成共识上。这样做是为了入戏做准备。给场景添加要素不是目的，创造出足够真实的场景才是目的。当场景变得足够真实，我开始用角色的双眼看世界时，我就入戏了。

那如何才能让场景变得足够真实？如何才能用角色的双眼看世界呢？

首先，你要把创造场景要素变成一种自动的行为。何为自动？自动是不假思索的行为能力，就像开长途车一样，大部分时间你都没有意识到自己在开车。你可能会和副驾驶座上的人聊天、听音乐、收听《美国生活》的播客。这时你会走神，驾驶变成了自动的行为。这种能力来自日积月累的练习。你需要把创造场景要素变得和开车一样，变成一种自动的行为。你必须训练自己不假思索地创造场景要素的能力。

记住，创造一个场景要素，你必须自己先相信它。仅仅用台词描述场景要素是远远不够的（譬如说出"这谷仓里好热"），你必须相信自己身处其中——谷仓对你而言是真实的。

再强调一遍，即兴表演也是表演，而表演就是要装得像真的一样。如何在虚构世界里创造可信的东西？如何将这个世界变得像真的一样？

我会用到一些表演技巧。

我用得最多的三个技巧，来自李·斯特拉斯伯格的"方法派表演"。这三个技巧分别是感官记忆、情绪记忆、替换。我想如果这些技巧对达斯汀·霍夫曼、阿尔·帕西诺、罗伯特·德尼罗够用，那么对我也绰绰有余。我不会深究斯特拉斯伯格的理论，但我会告诉你我自己的理解，以及我是如何运用这些技巧让自己入戏的。

我分别介绍这三个技巧。

感官记忆

感官记忆来自真实的生活体验,比如恋人的香水味、上幼儿园时学的一首歌。你一生中用五官感受到的所有事物都可以成为感官记忆。

运用感官记忆表演时,要尽量回忆以往的生活体验。回忆当时的一切感受——视觉、听觉、触感、嗅觉、味觉——从而用想象重建当初的感官体验。多加练习,你就可以再次体验当初的感受。运用感官记忆表演的最大好处是可以增强场景的可信度。想象你身处闷热的谷仓中,同时回忆肌肤的灼热感,这样你会更加相信场景中的世界。

此外,调用感官记忆可以激发你真实饱满的情绪。这种情绪同样会提高虚构世界的可信度。

学会运用感官记忆并不容易,你需要集中注意力反复尝试再现以往的生活体验。用看、听、触、闻、尝的方法回到过去,还有比这更棒的即兴表演练习吗?回忆中那些丰富的感官刺激能让此时此刻在舞台上的你重新回到过去,触发你的真实的情绪。

这正是即兴表演要做的事——把想象变得真实。

感官记忆借助演员的人生经历,在虚构的世界中调动真实的情绪。多加练习,你就能自发地运用这一技巧激发各种情绪。如果你想表现纯

粹的快乐，你需要调动愉快的感官记忆。你会发现自己有着丰富的感官记忆，足以调动各种情绪。专业演员能够根据场景需要随时调动情绪，用到的技巧之一就是感官记忆。

运用感官记忆表演时，我并不完全清楚会带来什么样的情绪，但这种情绪一定是真实的。这太棒了！每一次表演，我都会借助感官记忆将环境具象化，比如想象收音机中播放着歌曲。我借助想象和回忆观察环境、触碰物品、欣赏歌曲，让感官记忆引领着我，而不必担心引发的情绪是否真实。由于没有剧本的约束，任何由感官记忆引发的情绪都是正确的。

熟练运用感官记忆有两方面的作用：让你充分回忆感官体验，以及引发真实的情绪。换言之，感官记忆能提高虚构世界的可信度。它是我每次表演都会使用的技巧。（感官记忆练习，请参考第 20 章）。

情绪记忆

情绪记忆也叫情绪回忆。演员运用情绪记忆必须先借助感官记忆重塑生活中经历过的感官体验。所以只有学会运用感官记忆，才能运用情绪记忆。

运用情绪记忆的基本步骤是这样的：回忆真实发生过的、印象深刻的事情或经历（例如父亲在一次重要比赛之后拥抱你，或是丈夫向你求婚），再次感受当时的所有感官体验。这里的关键在于，你要回忆的不是当时的情绪，而是当时的感官体验。你要重塑当时的感官体验，直到它们变得像真的一样，仿佛重新经历了一遍。然后，真实的情绪就激发出来了。这种情绪是重塑感官体验的产物，而不是靠体会悲伤的感觉得到的。

你不相信？

好，现在请让自己变得悲伤。试试看。立刻伤心到哭出来。试着唤起真实的悲伤——泪流不止——就现在。

做不到吧？为什么？因为试着去体会悲伤的感觉无法让你真正悲伤起来。能让你感到悲伤的只有记忆中悲伤的往事。

斯特拉斯伯格将演员的训练比作巴甫洛夫的实验。巴甫洛夫的狗一听到铃声就分泌唾液，因为巴甫洛夫每次喂狗之前都会摇铃。铃声触发了狗的感官（味觉）记忆，进而激发了情绪记忆。想到有好吃的，狗就开始分泌唾液。没错，我把训练演员比作驯狗，但你应该明白我的意

思——如果狗能做到，你当然也能做到。掌握了情绪记忆的技巧，你就能随时随地演绎真实的情绪（情绪记忆练习，请参考第 20 章）。

替换

假设你已经掌握了情绪记忆。你能够运用感官记忆重塑感官体验，进而激发真实的情绪。太棒了，你该怎么使用这些真情实感呢？

把它们运用到表演里。

用你的真实情绪替换角色的情绪。将真实的感情注入角色。只有真实的情绪才能引发观众的共鸣。情绪记忆确保了情绪的真实性，替换技巧则将它注入角色。

掌握替换技巧后，你就能随时根据场景需要调动真情实感。如果你的角色需要悲伤，你就能借助情绪记忆进入悲伤的状态。你的情绪不是装出来的，你真的感到了悲伤。我说过，表演就是要装得像真的一样（替换练习，请参考第 20 章）。

帮助入戏的三个技巧分别是感官记忆、情绪记忆、替换。虽然掌握它们需要时间，但这样做绝对值得。这些技巧能提高表演的可信度。

第 6 章

场景结构的第二阶段

探索角色立场,发现主要情感驱动力

现在,你和搭档就场景达成了共识,定义好了场景五要素。你清楚自己扮演的角色、你们在哪里,并且大概知道为什么会在这里。借助表演方法,你甚至能通过角色的眼睛来观察一切。

那么接下来会发生什么呢?

接下来该进入场景结构的第二阶段了。你要探索角色对场景和其他角色的看法(立场),发现角色的主要情感驱动力。角色的主要情感驱动力是一种感觉,它驱动着角色的所有行为。它就是演员们常说的目的和动机。我认为它是角色的基本需求,这个需求是你在表演过程中发现的,也是角色表现出各种情感的原因。这种情感会驱动角色的行为,如果这

种感觉美妙，角色就会想更多地体验它，反之，他们就会回避和摆脱它。它决定了角色的行为，所以我把它称作主要情感驱动力。

那么如何找到角色的主要情感驱动力呢？

场景要素定义好之后，你的角色开始感受这个虚构的世界，探索角色的立场。事实上，如果你能探索角色的立场，那就说明场景五要素已经齐备。

在五要素齐备的场景里，角色对这个世界会有自己的立场。出挑的角色往往有很强的主见，他们对一切（尤其是其他角色）都有自己的看法。但是仅仅找到立场还不够，你必须搞清楚立场的背后是什么——角色最在意什么，这就是角色的主要情感驱动力。

那该怎么做呢？

表演时要带上立场，带上感觉。就是这么简单。是的，无论你在舞台上做什么，都要带上立场。找心动女孩要电话号码，同时害怕她会拒绝你；点一杯葡萄酒，同时感觉自己高服务生一等。立场会为你的表演锦上添花。

角色的立场不是单一的，他们对不同的事物有不同的感觉。举个例子，假设你的角色是牢里的死囚，正在享用临刑前的最后一餐——一块上好的牛排。就像在现实生活中一样，死囚对死刑的感觉和对牛排的感

觉是完全相反的。把这两种冲突的立场放在一起会有意想不到的效果。

角色的感觉也有强弱之分。死囚的"我就要死了"的感觉通常比"这牛排真不错"的感觉更强烈。立场不分对错,只要它来自场景、有据可依就行。一边表演,一边体会——这就是我们探索角色立场的方法。

注意,并非所有角色立场都要被强化。有很多角色立场只是场景共识的一部分。毕竟,立场只是场景五要素之一。只有角色的主要情感驱动力才是我们要强化的。

我来举个例子说明如何探索角色的主要情感驱动力,并加以强化。

假设你和搭档共同创建了一个场景,并达成了共识:两个20岁左右的姑娘正在为晚上去夜店玩做准备。她们在一个姑娘的房间里,一边打扮一边兴奋地聊着晚上出去玩的事。在这里,"因为外出感到兴奋"这个立场就是场景共识的一部分。角色可以尝试做一些让人兴奋的事来进一步探索这个立场。到目前为止,其实我们还不知道要强化哪种感觉。主要情感驱动力既有可能是两个角色共有的兴奋感觉,还有可能是接下来发现的其他感觉。

接下来,一个角色所做的事常常会成为催化剂,影响另一个角色。假设接下来,一个姑娘透露她之所以这么激动是因为她刚刚摆脱了前男友。于是她的兴奋就变成了某种近乎疯狂的放纵,她把今晚的外出当成

了一场冒险。我们再假设她的朋友被这种有点疯狂的情绪吓到了，反而变得有些担心她。现在，两个角色通过探索立场发现了各自的主要情感驱动力。一个角色的主要情感驱动力是"恢复单身后的疯狂放纵"，而另一个角色是"替朋友担心"。

现在，角色之间形成了因果关系：一个角色决定疯狂放纵，这导致另一个角色为她担心。两个角色都找到了主要情感驱动力，所以在接下去的表演里，她们可以根据这种感觉采取行动。如果这种感觉美妙，比如疯狂放纵，那么角色就会做各种事情来让这种感觉更强烈，反之，角色就会设法摆脱它。这和现实生活是一样的。

我们来回顾一下整个过程。你和搭档创建场景、达成了共识。场景共识包含了角色立场。通过你们的探索，角色立场变得更加具体了。然后，一个角色的行为引起另一个角色的反应。这种反应表明了某种情感上的立场。现在，两个角色都有了很强烈的立场（不管是探索发现的，还是受搭档影响）。这种立场或感觉会驱动角色的行为，并随着剧情的发展而强化。我把这些能驱动角色行为的感觉称为主要情感驱动力。

场景结构第二阶段的任务就是探索立场，发现角色的主要情感驱动力。这就是"酱汁"。一旦你找到了角色的主要情感驱动力，那么你就知道了在后面的表演里应该强化什么感觉了。

场景结构的第二阶段

角色立场：一点儿就够了

在进入场景结构的第三阶段之前，我想提醒大家：过分强调角色的感受也会毁掉表演。我常常遇到这样的情况：学生把注意力都放在发掘主要情感驱动力上，而忽略了另外四个场景要素——他们忽略了"面条"，直接加"酱汁"。请大家注意，表演开始后要建立所有的场景五要素，而不仅仅是角色立场。

我并不是说不能怒气冲冲地走上舞台。你可以带强烈的情绪开始即兴表演，但不要以为你带着情绪上台，你的工作就已经完成了。你还要继续和搭档一起创建场景，直到每个人都明白舞台上发生了什么。成功的表演必须具备场景五要素，只有这样，观众才会被场景吸引，才会关心发生在角色身上的事情。

就算你带着情绪开始表演，你仍然需要建立场景共识。情绪本身不足以成为立场。立场是角色看待事物的态度，比如，开心本身不足以成为立场，你还需要有一个开心的对象。"我因为老婆提前下班回家感到开心"才是完整的立场。立场是角色看待事物的态度，它必须有对象。

带着情绪开始表演有助于引出你的立场，前提是你要给出产生情绪的原因。为了让情绪变成场景要素——立场，你必须补充一些信息，让

大家明白你的情绪是打哪儿来的。

以"我因为老婆提前下班回家感到开心"这个立场为例，我老婆提前下班回家就是我开心的原因。我要为我的情绪状态创造原因，这样才能建立完整的立场，才能让我自己对场景产生信念感。当我给出自己快乐的原因时，随之而来的是丰富的场景信息。

我明确了地点：家
我明确了搭档扮演的角色：我妻子
我明确了我对她提前回家的感觉：开心

明确了这些信息，表演就成功了一半。

这里有个小公式，帮助你记住如何建立角色立场：情绪＋原因＝立场。

所以，如果你想带着情绪上台，没问题。只要记住，你还要添加场景要素，直到所有人都清楚台上发生了什么。

为什么我要着重强调这一点？因为我见过太多表演因为演员过分强调角色情绪而失败。

为什么？

因为演员往往沉浸在角色的情绪里，而忘了解释为什么他们会有这

种情绪。角色的情绪压倒了场景共识，妨碍了剧情的发展。只要有一个演员只关注自己和自己的感觉，场景就很难建立起来。

如果你只关注自己，你就很难和搭档达成场景共识。

演员病

我教即兴表演 20 年了，我发现学生最难掌握的是在角色立场与其余场景要素之间取得平衡。我的大多数学生都不是专业演员，他们对表演有着天生的恐惧。这种恐惧会导致焦虑，而焦虑会在他们表演时体现出来。所以，非专业演员必须克服这种焦虑，这样他们的表演才不会被负面情绪支配。

我的学生里有 10% 是专业演员，奇怪的是，他们同样喜欢用负面的立场进行表演。这些学员对表演并不恐惧，可他们同样会用负面的立场回应搭档，甚至在没上台前就开始酝酿了。我见过许多学过表演的人出现这种情况。我管它叫演员病。

为什么叫这个名字呢？

因为我那些接受过传统表演训练的学生几乎都会在一开场就表现出负面的角色立场。不论搭档对他们做什么或说什么，他们总能找到方法

用负面的态度来回应，然后争吵就开始了。更糟糕的是，因为表演经常失败，他们就认为自己不适合从事即兴表演，而对自己的负面倾向视而不见。这些表演之所以失败，是因为角色间的争吵缺少上下文的铺垫，无法吸引观众。如果没有"面条"，大家就不会关心"酱汁"。

我们做个小测试，看看你有没有演员病。这里我给出三句开场台词，你来回应，说出第二句台词。

1. (演员正在开车)"嘿，我很期待见你父母。"
2. (演员正在擦桌子)"玛丽的新男友看起来不错，今晚我很开心。"
3. (演员举着手电筒照明)"这栋旧房子里面还挺凉快。"

如果你对这三句开场台词的回答都是负面的，那么你可能患有演员病。

为什么？

因为测试里的三句开场台词没有任何负面信息。这三句台词都给出了一些信息，并且带有正面的立场。建立场景还需要更多信息，如果你习惯性以负面立场回应，那么你很可能没有接受搭档给出的信息。而如果你不想顺着搭档给的信息构建场景，那么你也许应该去演独角戏。

为什么训练有素的专业演员会有难以控制的以负面立场表演的习惯呢？

因为专业演员受到的教育是所有戏剧都是冲突，所以他们一上台就想制造冲突。训练有素的演员想演得带劲、有张力、快节奏，否则他们会感到迷茫。他们通常依靠剧本来告诉他们做什么、说什么，当他们按剧本的要求表演时，可以只关注自己的感受。然而，即兴表演要求演员通过合作建立场景。专业演员往往忽略了这一步，他们在虚构的世界还没建立起来之前，就开始表达自己对这个世界的感受。我觉得专业演员喜欢负面情绪是因为喜欢它的戏剧张力和表演力度。他们其实是想要被关注，炫耀自己的演技。相比之下，我更喜欢那些关注搭档、善于合作的演员。

我发现学生带着负面情绪开场主要有两种原因：他们不是因恐惧表演而焦虑，就是有演员病。

你也许觉得这个问题很容易解决，告诉他们"不要开场就演负面情绪"就好了。可是一个人如果总是被要求不做什么，他就无法学会做这件事。再者，带着负面情绪开场其实也没错，只要你的负面情绪不是由自身的焦虑或演员病造成的，而是由虚构世界里某样东西触发的就行。我们希望你在台上的一举一动是根据场景有感而发，但真正的问题是新

手往往会用预设的东西代替即兴表演。角色的感受应该来自虚构世界，而不应该来自现实世界。

演员病该怎么治呢？

我发现指出问题就足够了。专业演员习惯根据导演的指令调整表演。如果你告诉专业演员，他们几乎每一次开场都带着负面的角色立场，那么他们就会自我调整。只要你指出他们过于关注自己，而对伙伴的关注不足，他们就会调整。他们的习惯不会一夜之间改变，但他们会逐渐认识到问题。一旦演员意识到自己的负面立场不是来自场景，而是来自想要产生冲突的预设，他们通常就会表现得越来越好。

第 7 章

场景结构的第三阶段

现在我们来到了场景结构的第三阶段,也是最有趣的部分。你和搭档已经建立了虚构世界、探索了角色立场,还发现了主要的情感驱动力,现在要开始强化场景了。

在讨论强化场景之前,先要弄清楚强化的含义。

强化就是让已经发生的事更强烈地表现出来。如果角色喜欢正在发生的事,他们就希望更多地体验它,反之,他们就会阻止和摆脱它。因此,强化就是继续做一些事,让场景中已经发生的事变得更戏剧化。

那具体该怎么做呢?

我认为强化场景有两种基本的方法。一种方法是重复强调人物之间的因果关系,另一种方法是提高场景的风险性。

先来看重复强调人物因果关系。

简单地说，重复强调人物因果关系就是重复已经发生的事，并期望从搭档那里得到回应。

通常来说，人物的因果关系产生于场景的第二阶段，角色会尝试做一些事来探索各自的立场。在探索的过程中，角色又会对发生的事做出回应。发生的事是因，角色做出的回应是果，一个角色对另一个角色产生了影响，这就是即兴表演中的人物因果关系。重复强调人物因果关系是指重复做一些事来让这种因果关系变得更强烈。

表演时，你和搭档必然会建立人物因果关系。搭档的行为会影响你，你的立场也会受到影响。你和搭档要创造更多的因和果，比如他更强烈地刺激你，而你更强烈地做出回应。

一旦我们发现了某种人物因果关系，就要设法把角色各自的立场更强烈地表现出来，一遍又一遍地重复这种影响。不仅仅是一个角色被另一个角色影响，而是所有的角色都参与进来相互影响。

重复不是简单的重复，而是要换着花样重复，用各种方式强化角色的感受。我们希望看到一个角色的行为对其他角色产生越来越强烈的影响。

重复强调人物因果关系会自然而然地强化角色立场。强化角色立场

的过程也就是发掘主要情感驱动力的过程。一旦角色找到了他的主要情感驱动力，那么演员就很清楚接下来要做什么了：强化主要情感驱动力。

下面是一个重复强调人物因果关系的例子,假设场景开头是这样的：

你在自己的公寓里复习功课备考,你的搭档坐在旁边看书。刚开始,你俩只是坐着看书。几秒钟后,搭档被书上的内容逗得大笑起来。她的笑声打断了你的学习,让你不太高兴。

现在我们发现了人物因果关系：她肆无忌惮的笑声让你不高兴。一旦发现了某种人物因果关系，就要设法把角色各自的立场更强烈地表现出来。观众想看到更多让你产生同样感受的事。现在你的搭档可以做任何事情,唯一的目的就是让你更生气!

我们接着往下看。

搭档打扰了你复习备考,你有点不高兴。你刚想开口提醒她,她的笑声就停了。你继续学习。过了一会儿,她又开始笑了,这次笑得更大声,你压不住怒气了。这一次,你瞪了她一眼,她连忙说："对不起!"然后合上书。你继续复习,她安安静静地坐了一会儿。随后她打开笔记本电脑,开始查收电子邮件。读到第一封邮件时,她又忍不住笑了起来。笑声再一次打断了你的学习,你气得火冒三丈。

在这个例子里，搭档把看书大笑这件事重复了两次，然后，她找到了另一种刺激你的方式——读电子邮件然后大笑，目的都是强化你的感受。刚开始把同样的事重复一两次是可行的，这样可以让所有人都清楚发生了什么，但这之后，我们希望看到新的刺激方式。如果新方式与之前的方式有相似之处，那效果更佳，比如，读电子邮件时大笑和看书时大笑就有相似之处。总之，搭档应该设法不断地打扰你学习。

实话告诉你，全世界的观众都愿意坐在台下，花几个小时看搭档用笑声打断你学习。而你要做的就是沉浸在反复被打断的沮丧情绪里。沮丧就是你的主要情感驱动力。来吧，全心全意地沮丧起来，你就能通过角色的眼睛看世界，用角色的声音说话。你的角色打心眼里渴望得到的——不被打扰地学习——将在场景中不断强化！你和搭档的表演将在各自主要情感驱动力的作用下进行。她的行为是因，你的反应是果。一场好戏就这样上演了。

此刻，你不会再思考"我接下来要说什么？"你已经进入角色，体会到了角色的感受，你渴望什么就做什么。

我把重复强调人物因果关系的方式称为"强化立场"。在课堂上，我会先告诉学生详细的方法，然后再告诉他们这个方法的名字。

为什么？

场景结构的第三阶段

因为我希望学生重视过程（重复和强调），而不是结果（强化立场）。强化立场需要铺垫，不可能一蹴而就。因此，尽管我们追求的是强化立场，但是为了达到这个目的，你必须把它看作是一个过程——重复强调人物因果关系的过程。

借助关系成分强化立场

前面提到，建立人物因果关系是强化立场的关键。现在我要分享我最喜欢的建立人物因果关系的方法。通过探索角色之间的关系，就可以发现人物的因果关系。

所有即兴表演老师都会告诉学生："关注人物关系，弄清楚彼此间的关系。"

我认为这是非常好的建议，但是仅仅弄清楚人物之间的关系，对我而言还远远不够。关系是一个模糊的概念，在即兴表演教学中，这个词常被滥用，以至于它失去了应有的意义。

当然，我可以给舞台上的人物贴上医生/病人或者丈夫/妻子之类的标签，但这种标签式的关系不足以涵盖我们真正需要的微妙关系。

每当我遇到即兴表演的难题时，我都会设计一套方法来解决。为了

解决建立人物关系的难题，我对人物关系做了进一步的细分，称为关系成分。

在详细讲解关系成分之前，我们回顾一下第 3 章对关系的定义。

关系是角色之间的联系及其对角色行为的影响。我把这些联系称为**关系成分**。关系成分既是引发角色互动的原因，也是互动的结果。这种因果关系不断通过角色的行为重复和强调。而这种重复和强调增加了表演的冲击力。

我通常按照以下步骤探索人物之间的关系。

第 1 步：确定角色之间的联系，我称之为关系成分。
第 2 步：这些联系造就了人物之间的因果关系。
第 3 步：重复并强化因果关系。
第 4 步：重复以上三步，增加表演的冲击力。

让我们仔细看看这些步骤。首先，我们确定角色之间的联系（关系成分），比如人物的历史联系。这些联系确定后会对角色产生影响，就好比你说了一句话，你的搭档会做出回应，然后你又会回应他。角色彼此的行为产生了因果关系。随后，因果关系不断地被重复和强化，从而增加了表演的冲击力。

场景结构的第三阶段

什么是表演的冲击力?

表演冲击力的定义是这样的:角色当下互动及彼此影响的方式。表演冲击力很难讲清楚,它需要你去发掘,但不受你控制。它是我们追求的东西。

请记住,表演的冲击力是一系列铺垫的结果。你不可能在场景刚开始就让表演具有冲击力。想获得表演冲击力,你必须一步一步来。

第一步是根据关系成分建立角色之间的联系。关系成分包括历史、情绪、地位、姿势、感官体验、空间关系。

关系成分

(角色的联系)

历史

情绪

地位

姿势

感官体验

空间关系

每一种成分都是角色相互联系的一种方式。每建立一种联系,两个

角色都会受到影响。正是这些联系影响角色的行为和互动。角色的行为和互动又创造了因果关系。重复和强调因果关系就能获得表演冲击力。

如你所见，探索角色关系的步骤和强化角色立场的步骤是一样的。所以，在我看来，强化立场和探索关系是一回事。

让我们来逐一看看每种成分。

历史：人物的共同经历

如果你和某人共同经历过一些事，你对待他的方式会受这些共同经历的影响。现实生活如此，即兴表演亦然。如果你想在人物之间建立历史联系，那么你可以想象你们有共同的经历,然后带着想象的经历表演。

试试看。

首先，试着回忆生活中让你有特别感觉的一个人，这个人能唤起你的强烈感情。回忆他的面容和声音，想象他会对你说什么，仿佛他现在就在你身边。你会做出什么样的反应？

把你的表演搭档想象成你认识的某个人，比如念念不忘的前女友或者第一次给你机会的上司，那么你自然就带上了对她/他的感觉。因为你在乎对方，你还会极其关注她/他说的话和行为。这将有助于创造人物之间的因果关系，进而增加表演的冲击力。

你也许听即兴表演老师说过:"如果角色互相认识,演起来会更容易。"这是一条很好的建议,但我习惯用另一种表述方式:"想象你们有共同的经历,然后带着想象的经历表演。"

一旦你学会了与搭档一起表演历史,你就不再受现实生活的限制了——你可以表演任何想象出来的历史。

情绪:角色对其他角色感觉的变化

如果说历史是关系的大脑,那么情感则是关系的血液。角色的情感反应很好地反映了角色之间的联系。

正是我们对搭档行为的情感反应赋予了行为意义。搭档可以做任何事——倒咖啡、吻我、发动车子——做什么都可以,但这些动作本身没有特别的意义,直到它们引起了我的反应。我的情感反应可以改变行为的意义。如果搭档吻了我,而我生气地扇了她一耳光,我们之间就产生了联系,这种联系跟她吻我,我亲她所产生的联系完全不同。

每当我们看到一个角色的行为改变了另一个角色的情绪状态,我们实际上看到的是两者的联系。一个角色做了一件事,另一个角色在情绪上做出反应,这就是人物的因果关系。

这里有一个强化搭档情感的技巧:穷追不舍。

如果你做的事改变了搭档的情绪状态，那就继续做类似的事，让搭档产生更强烈的情绪反应。重复这个因会让你得到一个强化的果。

地位：角色相对于其他角色的重要程度

地位是最容易被误解的关系成分。人们以为地位是角色的自带属性，好比国王肯定有很高的地位，而毒贩的地位很低，但事实并非如此。地位并非角色与生俱来的，它取决于角色所做的事。

角色的地位是变化的，它取决于角色的动作、眼神和姿态，而不是国王或毒贩这样的身份。害怕直视臣民眼睛的国王在心理地位上处于弱势。毒贩可以表现得比法官的地位还要高，只要他说话有条不紊，仪态威严，并且始终与法官保持眼神接触。

角色的地位高低是相对的。例如，你可以扮演一个地位高的角色，但如果你的搭档扮演了一个地位更高的角色，那么观众仍然会认为你是地位较低的角色。

在我看来，某个场景中人物的地位主要受两个因素的影响：环境和角色。

假设场景是这样的：你要去见一位医生，他将给你做开颅手术。在这种情况下，通常医生的地位更高，毕竟你能否重获新生完全取决于医

生，这决定了你与他的关系。但是如果这位脑外科医生现在站在星巴克排队，他很想要一杯拿铁，那么他在服务员面前就会显得地位较低。在这两个例子中，角色的地位都是由场景环境决定的。场景中掌握和运用权力的那个人拥有更高的地位。

但是角色的地位也不完全由场景决定。假如脑外科医生在病人面前坐立不安，不敢看病人的眼睛，而病人主动安慰医生，告诉他只要尽力就好，生死无关紧要，那么两人的地位就颠倒过来了。

地位是在不断变化的。在表演过程中，角色的地位会不断地重新排列。一个人物在场景的开头地位高，并不意味着他在后面剧情中能保持这种高地位。

相比其他关系成分，地位更需要你通过实践掌握。记住，地位是由你所做的事情决定的。请试着做一做第18章的地位练习，看看你能从中获得多少乐趣。

我把历史、情绪、地位称为关系的三大成分，因为我最常用到的就是它们。

我把剩下的三种关系成分——姿势、感官体验、空间关系——放在一起，因为它们与演员的肢体语言以及感觉有关。

姿势：演员肢体的动作、节奏、朝向与其他角色产生的联系

演员的姿势和肢体语言可以表现人物间的关系。如果两个人闭着眼睛微笑着拥抱在一起，就算他们不说话，我们也知道两个人很亲近。

哪怕没有身体接触，姿势也能反映人物关系。如果你高举双手、瞪大双眼看着你的搭档，观众就明白他在抢劫你。在你开口说话之前，你就已经与搭档建立了因果关系。

第 4 章介绍的参与练习就是希望演员在说第一句台词之前与搭档建立起联系。当然，开启场景后，你仍然可以充分利用身体姿势进行表演。

感官体验：角色受到另一角色带来的感官刺激

搭档会刺激我们的感官，而感官体验可以丰富人物关系。更重要的是，感官体验会影响你在舞台上的状态。

如果你想象搭档的皮肤摸起来有些发烫，你就会担心他的健康。如果你在搭档身上闻到另一个女人的香水味，他马上就变成了一个出轨的丈夫。我保证，只要你这样想象，你在舞台上的状态立刻就会发生变化。

感官体验与我们的经历有关。为了在表演中运用感官体验，你需要培养自己的感官记忆（参见第 5 章、第 11 章），比如胃部被击中的感觉，或是跳进冷水的感觉。积累感官记忆有助于演员在舞台上重现真实的感

场景结构的第三阶段

官体验。

空间关系：演员之间的距离、位置关系、空间层次

空间关系也能塑造人物关系，比如，在舞台上故意与搭档保持距离就能表现你们疏远的关系。

假设搭档在舞台中央放了一把椅子，然后坐在上面。现在轮到你登台了，你与他的空间关系可以传达丰富的信息。比如，你可以在椅子背后慌忙地踱步，也可以把另一把椅子放在他旁边，挨着他坐下来，这两种做法将创造出截然不同的场景。

表演过程中，演员的空间关系时刻都在变化，但是这种空间关系的改变最好是有意义的，而不是随意的。我们希望演员每次改变空间关系都能对角色关系产生意义。

演员只要登上舞台，其存在本身就有意义。即兴演员只是没有受过训练，不知道如何利用空间关系这个关系成分进行表演（如何运用空间关系，请参考第 17 章）。

以上就是六个关系成分，或者说角色之间的联系方式。能够分辨和自由地运用它们对即兴演员来说很重要。我表演时会不断设法与搭档创

造各种关系成分。老实说,每次表演之前,我都会这样提醒自己:

"运用关系成分,配合搭档的表演,重复,强调,增加表演的冲击力!"

即兴表演了 25 年,我仍然在不断学习如何完成这个简单的步骤。

关系成分与环境

关系成分除了可以用来建立人物与人物的联系,还可以用来建立人物与环境的联系。

表演时,你不仅会与搭档建立联系,还会与环境建立联系。正如你可以借助关系成分建立人物联系,你也可以借助关系成分与环境建立联系。

人物与环境可以有历史联系。想象你曾经去过的地方,比如你曾经被抢劫的公园。那段经历将决定你在那个环境中的感受。每次回到那个公园,你可能都会不由自主地感到害怕。

环境和物品也可以反映地位。即使老板不在办公室,他的办公室和办公桌也保持着某种高高在上的味道。是的,你可以在一张办公桌前表

场景结构的第三阶段

现出唯唯诺诺的状态。

环境还能带来明显的感官体验。想象你身处寒冷的冬夜,那么你的感官体验也会发生变化。你会忍不住发抖、搓着双手、看着嘴里呼出的雾气,因为天气真的很冷。

当然,人物与环境的关系同人物之间的关系还是有差异的。人物与环境的关系是单向的,而人物之间的关系是双向的。环境会影响你,而你却几乎无法影响环境。

尽管环境对人物的影响是单向的,但这种影响也可以被重复和增调,从而增加表演的冲击力(参见第18章)。

另一种强化场景的方法:提高风险性

在大多数情况下,场景的强化是通过重复强调人物之间的因果关系来实现的。这种方法主要强调角色立场,还有另一种强化场景的方法。

第二种强化场景的方法是提高舞台上发生的事情的风险性(重要性)。这种方法作用于情节本身,而不是角色立场。比如,你正在与男友为了"接下来去看哪部电影"这样鸡毛蒜皮的小事发生争执,这时你提出分手来要挟他,场景的风险性马上就提高了!这不再是争吵看什么电

影的场景了，这是一个分手的场景。通过增加这件事的风险与重要性，场景得到了强化。

我再举一个提高场景风险性的例子：

假设一男一女在银行排队，他们手牵着手，默默地等着。我们知道他们在银行里，因为在场景刚开始时，一位演员说了这样的话："我想知道，如果没有在这里开户，那在这家银行兑换支票得出多少手续费。"

过了一会儿，男人又说："苏，我不喜欢你昨晚在晚宴上老是拿我开玩笑。你当着外人的面取笑我，让我很难堪。"

苏回答道："弗兰克，你太敏感了，别这么玻璃心。"

这句话又往弗兰克的心上插了一把刀。

好了，现在人物之间有了因果关系。为了强化场景，我们既可以重复强调人物立场，也可以提高场景的风险性！

让我们来试试通过提高风险性来强化这个场景：

苏和弗兰克在银行排队时发生了小小的争执，因为弗兰克觉得苏当着外人的面取笑他。就在此时，第三个角色加入场景里，他低声对二人说道："嘿，苏、弗兰克，银行可不会自己抢劫自己！我在车里等了15分钟了。你们还在磨蹭什么？"

场景结构的第三阶段

原来这对情侣是来抢银行的，事情的风险性突然被提高了。场景从我们认为的情侣在银行里拌嘴，变成了抢劫银行。

这个全新的、强化后的背景设定，改变了一切——对角色和观众来说都是如此。

老实说，一开始上台的两个演员并不知道他们要抢银行，直到第三个演员加入场景后告诉他们。现在他们知道了，而他们争吵的背景设定带来了丰富的信息。他俩是那种会为了拌嘴而忘记抢劫银行的"一对璧人"。两个人正在拿很重要的事冒险，这样的角色扮演起来很有趣。

一边拌嘴，一边抢劫银行无疑增加了戏剧的张力。现在观众很想知道接下来会发生什么。提高场景的风险性进一步吸引了观众的注意力。

我们通过提高场景的风险性强化了场景，接下来再试试强化角色的立场。

苏、弗兰克和司机一起在排队，苏这样回答司机的问题（带着嘲笑的语气）："不好意思，我们耽误了这么久。弗兰克在这里哭得梨花带雨，因为他觉得我在外人面前取笑了他。"

这话让弗兰克更加不爽，他说道："你是认真的吗，苏？你要现在说这件事？我可告诉你，今天我们不劫持人质，因为你肯定会在人质面前嘲笑我。"

现在，情节和角色立场都得到了强化，是不是很有趣？

注意，提高场景风险性应该在原有的场景里增加信息。在上面的例子里，第三个演员出场之前，两个演员已经创造了他们身处银行的场景。第三个演员接受了这一点，并且做了补充："好吧，你们在银行里吵架，而且你们还要抢劫这家银行。"

但是有些演员添加信息只是为了突出自己的幽默感，这样做反而破坏了场景。想一想，如果两个人不是在银行里拌嘴，而第三个人走上去说："嘿，伙计们，这家银行不会自己抢劫自己。"那就不会有任何效果。你要确保是在已有的场景上添加的信息。

最后，提高场景风险性的唯一方法是提供新的背景信息，就像上面例子里第三个角色做的那样。当然，已经出现在场景中的角色也可以通过添加信息来提场景高风险性。

为什么要强化场景

现在我们清楚如何强化场景了，但是为什么要这么做呢？强化场景有什么好处呢？我认为场景被强化的最大作用是带来惊喜。

惊喜，这不就是即兴表演最想要的结果吗？只要你坚持强化场景，

迟早你会对自己的表现感到吃惊。成功强化的场景往往会带来爆炸性的效果。你和搭档会做出一些从未计划过的事，让所有人惊喜的事。在我们创造的场景中出现了意料之外惊喜，这不正是即兴表演的美妙之处吗？

强化场景是一种催化剂，它可以催生出自发的、意想不到的惊喜，而这正是我们希望在表演中发生的事。

一场即兴表演就如同一次化学实验。我们把各种化学物质放进试管，让它们混合，发生反应。由于每次实验是前所未有的，所以我们不知道这些化学物质会发生什么反应。有时它们会冒烟并发出嘶嘶声，但有时它们毫无动静。为了加速这些化学物质的混合和反应，我们点上煤气灯，给试管加热。

随着温度升高，混合物开始沸腾、变色、从液体变成气体，最后发生质变，带来前所未有的爆炸性的效果。

强化场景就像实验中的加热，它会让角色像沸腾的化学物质一样进入完全自发的表演状态。当场景强化到一定的程度，角色的情绪状态就会发生变化，他们会说出平常绝不会说出口的话，做出让自己吃惊的事。

这就是强化场景的目的——获得惊喜连连的表演效果！

强化场景的难点

既然我们已经知道了强化场景的两种方法——强化角色立场和提高场景风险性——想必运用起来应当很容易吧！

一点也不容易。很多演员在强化场景时功亏一篑，把好好的表演搞砸了。

有些演员在需要强化场景时常常做出奇怪的事。场景已经铺垫好了，人物的因果关系已经建立，角色也找到了各自的立场和主要情感驱动力，突然，他们放弃了这一切努力，放弃了好不容易找到的感觉。

如果他们对正在发生的事感到高兴，他们会突然去做自己不喜欢的事；如果搭档对某件事暴跳如雷，他们会试图让他平静下来。他们总是设法中止原有的感受，或者降低场景的风险性。这种做法与强化场景的要求背道而驰，这是一种撤退。

为什么这些演员要这样做呢？主要有两种原因。

第一种原因是他们不知道该怎么做。他们还不清楚角色的立场需要通过因果关系来强化。他们过于关注自身，对搭档的关注不足。而一旦他们尝到强化立场的甜头，他们就会迷上这种感觉。所以这个问题比较容易解决。

场景结构的第三阶段

第二种原因是他们担心自己的表演效果。他们跳出角色之外，以观众的视角评价表演，担心表演不够有趣。这类演员并不真正相信虚构的世界，所以很容易放弃角色的立场。他们没有进入角色，也就体会不到角色的感受。他们还是舞台上的演员，担心观众不喜欢自己的表演，害怕失败，害怕被人取笑。这类演员表演稍不顺利就想放弃。他们把注意力放在了错误的事情上——过度在意他人的评价。这个问题比较难解决。

担心别人的看法不会让你成为更好的即兴演员。我之前说这本书里没有"不要"两个字，我撒谎了。其实有一个"不要"，那就是不要让别人或你自己的看法变成负担，妨碍你在舞台上的表演。

不要在舞台上担心自己和搭档的表现。你可以等演出结束后再做总结，但绝不能在表演时想这件事。因为一旦你开始担心自己和搭档的表现，你就永远无法进入角色。

合格的即兴演员应该勇敢地进入角色，抓住角色的主要情感驱动力，努力去争取角色想要的任何东西。坚持角色的立场，哪怕看上去很傻，你才能成为出色的即兴演员！去吧，冒一次险——像个疯子一样投入表演——最糟糕的结果又能怎么样呢？

最糟的结果也不过就是表演没有你想象中那么完美。如果这就是最糟糕的结果，那我们为什么不放手一搏呢？

第 8 章

自我评价、恐惧和勇气

首先,并非所有的自我评价都不好。认为自己表演得很棒,觉得自己干得漂亮——这也是一种自我评价。我反对的不是这种积极的、让人信心满满的自我评价。我反对的是那些让你害怕承担风险,变得呆若木鸡,以致无法展现自己最佳表现的自我评价。

我反对的是带来恐惧和消极影响的自我评价。因为害怕失败和出丑,我们会担心自己的表现。在即兴表演中,消极的自我评价总是会带来恐惧。

所有刚开始学习即兴表演的人多多少少都会害怕。每一个喜欢即兴表演的人都要学会面对自己的恐惧。

恐惧与表演目标背道而驰。恐惧让你丧失勇气,而勇气是即兴表演

的必要条件。如果你害怕出丑，你就丧失了即兴表演的能力。即兴表演大师凯斯·约翰斯通（Keith Johnstone）说过："恐惧是趣味的死敌。"事实上，所有的表演老师都认为恐惧是有害的。我们必须尽量克服恐惧。

但是这个"恐惧有害"的理论也有问题：对于学习即兴表演的人来说，恐惧实在太正常了。即兴表演的本质就是把你拽离自己的舒适区。即兴表演没有计划，也不可把控，这听起来就会让大部分人感到焦虑。

即兴表演是一场冒险，害怕冒险是很正常的。问题是承认"恐惧有害"并不能减轻恐惧。

恐惧只是一种感受，如果你确实感到害怕，你无法否认它、抗拒它。再怎么又踢又闹也没办法停止这种感受。所以，别挣扎了，就算害怕也得演下去。

以我自己为例。25年前，我刚开始即兴表演时常常因为恐惧和焦虑停滞不前。我有很多有趣的点子，表演也给我带来了巨大的快乐，但是我还是因为恐惧浑身僵硬，尤其是在演出前。我总是忍不住想："他们会喜欢我吗？演出会好笑吗？我会不会看起来像个傻子？"所有人都告诉我"恐惧是趣味的死敌"，而这让问题变得更复杂了，我开始因为自己的恐惧而自我批评。

我很害怕，因此我感到既内疚又无力。恐惧占据了我的心，它吸光

了我的所有力量。

上台前和表演时我都会感到恐惧,一想到"恐惧是趣味的死敌",我就更害怕了。这又引发了更多的恐惧。上台前,我会因为担心自己在表演时害怕而焦虑。事实上,我害怕的是我即将感到害怕。于是,天啦!我真的在演出时感到了恐惧。演出结束后,我又为此自责不已。

我厌倦了被恐惧支配的感觉。

最后,我试着接受自己的恐惧。我不再因为人人都说你不能带着恐惧表演而去压抑恐惧或者感到内疚,而是允许自己感到害怕。我带着恐惧继续表演,去完成那些不管怎么样都得做的事。就这样,尽管我恐惧,我还是完成了我害怕的事。

就算害怕即兴表演,我还是坚持表演。

我仍然害怕我之前害怕的东西,然而,我选择直面恐惧。这就是勇气——虽然害怕,仍然坚持去做;直面恐惧,勇于行动。

当我开始这么做的时候,发生了两件事。第一,我从恐惧手中夺回了力量。恐惧再也不能阻挡我了。这并不代表我不害怕了,只是恐惧无法再阻止我了。第二,我不再呆若木鸡,浑身僵硬以至于没办法上台表演,我坚持把有趣的想法演了出来。在做害怕的事情时,我变得更自在

了。习惯以后，我就不再那么害怕了——我仍然害怕，但没有那么严重了。

所以，恐惧不是问题。问题在于因恐惧而停滞不前。

我总会有点害怕，这没关系——因为现在我有了勇气。

第 9 章

即兴演员的十一个好习惯

1. 建立共识：让所有人对虚构世界达成共识

把建立共识放在第一位似乎有点好笑，因为这实在是太基础了。但我可以打包票，所有出色的即兴演员都会想尽办法尽快和搭档建立场景共识。我知道每个人都想展示自己创造的角色立场，想在台上出风头，想让观众因为自己的段子捧腹大笑。但是，在你弄明白要表演的内容之前，这一切都不可能发生。所以，来吧，先接受舞台发生的一切。

老实说，对于大部分人而言即兴表演是有压力的，这种压力会让人变得焦虑。焦虑会让你否定搭档的表演，继而引发无谓的争执。实话说，观众不明所以地看台上的人争执会觉得很无聊。

没有达成共识，你就不能从虚构世界中获得戏剧冲突。你会表现得

不知所措，因为你没有和搭档达成共识。更糟的是你们创造的场景是空洞的，没有人能回答"我在舞台上演什么"这一基本问题。这种空洞会让你变得更加焦虑，充满负面情绪。

为什么有些演员会否定和破坏双方的共识呢？因为当你不知道要演什么而慌张时，说"不"会让你觉得安全。当你毫无头绪时，否定别人的表现是最容易的。说"不"，其实是你在尝试重新控制场面。

问题在于，一旦你夺回控制权，你就失去了即兴表演的乐趣——和搭档一起创造不受掌控的东西的乐趣。

所以，下一次你在台上觉得毫无头绪时，请试着认同和支持搭档的表演，忘掉否定的念头，马上开始表演。那样也许会很有趣哦！

2. 让搭档改变你的情绪

出色的即兴演员都十分关注搭档在舞台上的言行，为的是搞清楚人物之间的因果关系。清楚搭档希望怎样改变你的情绪，就清楚了应该强化什么。搭档改变你情绪的过程，也是观众了解和接受角色的过程。在这个过程中，观众变得关心角色，想知道接下来会发生什么。所以，尽管让搭档改变你的情绪吧。去体会那种观众在你的身上看到自己的影子

并希望你替他们达成心愿的冲动吧。

如果你对搭档的言行置之不理,那么观众也将无动于衷,表演就失去了它的魅力。当然,让搭档改变你的情绪并不是说要对搭档发火。愤怒只是众多情绪中的一种,观众想看的,是你对搭档的行为作出反应,展现出适当的情绪。

让搭档改变你的情绪并抓住那种情绪还有一个好处:你就知道你该说什么了。真的,试试看!想象你非常在意的一个对象(比如,珍贵的物品、意义非凡的事、挚友)。现在,开始说说这个对象。五分钟之后我们再见。

看吧,我说过了。这五分钟里,你很有可能就想着这个对象侃侃而谈,有讲不完的细节。只要你清楚自己的情绪,你就知道该说什么。如果你刚才没说满五分钟,那么再选一个你更在意的对象试试吧。

3. 立刻开始了解你的角色!

出色的即兴演员总是在表演一开始时就迅速了解自己的角色,哪怕只是一点点特征。他们会带着这一点点特征开始表演。具体是什么特征无所谓——什么都可以——关键是他们会立刻就着这个特征开始表演。

你也许听说过即兴表演的一条原则：你的行为方式代表了你是谁。

抓住角色的具体特征能让你马上知道该怎么做。假设我以出租车司机的角色开始一个场景。我对搭档说："这么晚了，在这么偏僻的地方还有人打车，我真的很开心。"搭档马上就知道她是一位搭出租车的乘客，但她是位什么样的乘客呢？出色的即兴演员会马上做出选择，决定她是谁，并且生动地演出她的"行为方式"。

出色的演员不会找到一个特征就收手。每个角色都有成千上万的特征（年龄、性别、心情等）等待发掘。抓住第一个特征就像推倒了第一张多米诺骨牌，接下来会发生一系列连锁反应，它会带领你发现一系列的角色特征。有经验的演员会利用这种"多米诺效应"，从抓住第一个角色特征，发展到了解角色的方方面面（参见第 16 章）。

我们稍作停顿，来讲讲夸张的角色。许多即兴表演的笑点来自夸张的角色。演员可以依靠夸张的表演获得观众的好评，许多经典的喜剧角色就是这样诞生的。然而，在场景一开始，抓住角色的一点特征并不意味着一定要夸张地表演。你也可以努力创造贴近生活的角色。出色的即兴演员既可以演夸张的角色，也可以演让人信服的角色。

4. 无实物表演：假装碰到不存在的东西

数千年来一直有一种无实物的戏剧表演方式——哑剧。出色的即兴演员应该擅长演哑剧。

哑剧、无实物表演——随便你怎么叫——可以区分即兴表演的菜鸟和大佬。如果你连假装倒茶或翻书都做不到，那你就没法即兴表演。听清楚了，两个男人在台上互相嘲讽对方的床上功夫也许会让观众里的傻子发笑，但这可不是即兴表演。我们不是在表演相声，我们是在创作即兴剧，没有道具，没有场景，也没有服装，你必须掌握无实物表演。

出色的即兴演员能够让观众看到不存在的物品。即兴表演就像变戏法一样，演员可以变成不同的角色，舞台上可以变出各种的场景，这些都需要你掌握无实物表演。快去练习吧！

5. 卸下防备

出色的即兴演员擅长卸下防备，让自己处于一种可塑的状态，这样，舞台上发生的任何事都能够改变他的状态。观众想看的是角色的互相影响和人物间的因果关系，只有当演员卸下防备时，他们才能更好地展现

这种影响和关系。

卸下防备意味着进入某种无助的状态，让自己处于无法掌控的局面下，但同时希望获得好结果。

回忆你生活中那些没有把握，但希望获得好结果的事，比如，等待身体痊愈、发约会邀请、希望升职等等。这些东西是你渴望的，但不受你控制。就是这种感觉。

试着在表演时释放这种感觉，效果会很神奇哦。

将卸下防备和希望如愿以偿的心情结合起来，能让角色更好地进入状态。演员表演时应该始终处于卸下防备的状态。想想电影和戏剧里的角色，你就不难得出结论，经典角色必须经历无助但又渴望成功的状态。所以，请始终保持卸下防备的状态吧。

卸下防备后，你更容易受舞台上发生的事情的影响，更容易与搭档创造出人物间的因果关系。然后，你就会明白要做些什么、怎么做，以及为什么要这样做。

这听起来容易做起来难。为什么？因为人容易发怒。

许多演员（尤其是男演员）会在不知所措时对搭档发火、大吼大叫。他们认为发怒是摆脱无助的唯一方式。发怒是因为他们想控制局面。可

一旦你发怒了，你就进入了防备状态，你就破坏了那种带着希望的无助感，也就失去了观众。

6. 信任并支持搭档和团队

出色的即兴演员信任自己的团队，相信无论发生什么，队友都会支持他。他心里清楚，就算他从高处往下跳，队友也会接住他。因为每一个队员都对团队充满信心，这个团队也就充满了信任感。

出色的即兴演员也会支持自己的团队，无论发生什么都支持。支持的关键是立刻行动。如果队友需要什么，马上给他。有些人要等自己搞清楚舞台上发生的一切后，才会加入场景。等你弄明白了再加入，这可不是支持，这是判断。许多时候，等你弄明白情况，队友真正需要你帮助的时机也就错过了。支持就是无条件地在另一个人身边帮助他，尤其是在你也丈二和尚摸不着头脑时。

支持别人，相信别人也会支持你。

信任是装不出来的。如果一个人不信任你，你隔老远都能感觉到。如果有人不信任你，那么你也不会信任他。

这是一个恶性循环。

没有信任，就没有支持。支持产生信任，信任也需要支持。信任和支持是相互促进的。如果你相信我，那我也相信你。如果你不相信我，那我也不会相信你。如果你支持我，那么我也会支持你。如果你不支持我，那么我也不会支持你。

这是一件很难的事，但好在你可以培养信任。

信任是在冒险坦诚沟通的过程中诞生的。演员应该真诚地表达自己对排练和演出的期望。通过坦诚的沟通，团队可以发现共同的目标和方法，并且开始相互信任。

如果你想信任和你共事的人，那就和他们谈谈。讨论你想从工作中得到什么，听听他们想要什么。找到你们的共同需求，并在达成目标的过程中，持续不断地重新评估它。如果你们能真诚相待，并且有共同的目标和方法，那么你就会相信每个人都在朝着同一目标努力。这样做很有效，相信我。

7. 具体化：展现虚构世界的细节

出色的即兴演员会持续地把舞台上的虚构世界变得具体化，把场景五要素变得更具体。即兴表演切忌出现"真空"，而有经验的即兴演员擅

长填补这"真空"。当他们打开一扇门时,他们不仅仅是进入一间屋子,而是进入了一个洗衣房。当他们对搭档做出回应时,他们不止是开心,他们是因为老婆提前下班回家而开心。出色的即兴演员执著于将舞台上的每一件事具体化。

除了将自己在舞台上的体验具体化,他们也擅长与搭档分享这种具体的体验。每当你这么做时,你就进一步提高了场景的真实性。这很困难,需要多加训练。

此外,即兴演员不应该只局限于陈述事实。具体化并不仅仅是罗列细节,更不是为了掉书袋(比如说出普法战争哪一年爆发)。具体化本身不是目标,它只是达成目标的手段。我们的目标是创造一个真实的、充满细节的世界,以便你和它建立起情感联系。细节可以帮助演员相信虚构的世界,关心这个世界的人和物。人们需要细节才能投入感情,如果你对一个人、一个地方、一样东西一无所知,你就不会在意它。记住,如果你不在意,那么观众也不会在意。所以,卯起劲来让虚构世界变得具体吧。同时,别忘了我们的目标。目标不是展现自己的聪明才智,而是为了更好地入戏。

8. 坚持自己的选择，哪怕明知要失败

出色的即兴演员会坚持自己的选择。他们把自我意识和自我评价抛在脑后，只要剧情需要，他们愿意坚持做任何事。他们做出选择后，就不再改变策略，而是一头扎进场景，全力以赴。

如果他们选择扮演一棵会说话的苹果树，为了自己的苹果被摘下来而难过，那么他们会坚持扮演下去，即使这看起来很荒谬。

如果演员不能坚持自己的选择，那就是半途而废。半途而废会毁掉整场表演。

为什么有些演员不能坚持自己选择？因为他们进入了自我评判的状态。

当演员担心自己演不好时，他们就会放弃自己的选择。我们必须戒掉这种对成功的渴望。哪怕明知要失败，也要坚持演下去。

出色的即兴演员做出选择就会坚持到底。这才叫坚持——即使失败了，也要继续。

9. 坦诚：说真话，我们会相信你

出色的即兴演员对观众心口如一。说真话，观众就会相信你，观众相信你，就会关心你的角色。如果观众关心你的角色，一切都会变得更容易，他们就会被你逗乐。坦诚地表演，观众就会用期待、震惊、恐惧、笑声来回应你。

坦诚地表演，观众才会从你的身上看到自己的影子，才会产生同理心，才会被你的表演吸引。

如果你想让那些坐在黑暗中的观众相信你正在开车，那么你必须相信自己正在开车。一切都是从简单的坦诚开始的。

10. 恶作剧：以善意的幽默干点坏事

观众喜欢看演员的恶作剧。恶作剧是指那些通常情况下不应该做，但观众又喜欢看的事。那怎样把握恶作剧的度呢？你要确保恶作剧是善意的、友好的。一边享受你的恶作剧，一边对你干的"坏事"心怀歉意，你就可以不停地制造恶作剧又不让观众讨厌。

出色的即兴演员还擅长发现和配合搭档的恶作剧。在同事聚会时有

一位疯狂的妻子很有趣，但我们还需要一位理智的丈夫，他担心妻子太过疯狂害自己丢饭碗。但是请记住，当你抱怨搭档的恶作剧时，要适可而止。想一想，观众是想看疯狂的妻子在聚会上搞恶作剧，还是想看丈夫抱怨呢？当然是恶作剧啦，但我们还是需要一点抱怨，以便衬托妻子的恶作剧。

所以请大胆地制造恶作剧吧——把花盆砸了、说些不合时宜的话——抱着幽默的态度干点坏事，然后再来一次。就算有人抱怨，想要阻止你，你也不要停下。有时，角色制造了一个很棒的恶作剧，可是搭档却反应过度，导致制造恶作剧的人停下来道歉，结果好好的场景就破坏掉了。

开始恶作剧吧——保持幽默感。

11. 重复之前发生过的事

出色的即兴演员擅长重复做一些事。为什么？因为这样做很有趣，而且它会让先前发生的事显得更重要，而不是随机发生的。出色的即兴演员记得自己之前做了什么，有什么效果。他们重复自己的行为，寻求相同的反应。

重复之前发生过的事有利于创造场景和承上启下。比如，你之前弄脏了爸爸刚洗完的车，他很生气，那就再弄一次，再一次让他抓狂。这很棒，你既强化了搭档的立场，又增加了表演的张力。假设表演包含几个场景，在之前的场景里，你弄脏了爸爸刚洗的车，他很生气。现在新场景开始了，你可以依样画葫芦，碰一个你不该碰的东西，然后搭档（如果他懂得配合的话）就会重复表达之前的感受。这样你俩看起来都像是表演天才。

有经验的即兴演员会记住他们做过的事和效果，他们会随时寻找机会重复这些事。

第 10 章

练习前须知

在你一头扎进即兴表演练习之前,我想告诉你一个偶尔发生在学生身上的现象:他们拒绝学习这些方法、技巧、理念。

我希望这本书能让你在表演时享受更大的乐趣。我也希望书里的方法和练习可以帮助你的表演团队更上一层楼。但是,并非所有即兴演员都想按书里的方法来表演。

有些演员觉得场景要素、场景结构这类术语限制了他们的创意和灵感,让他们不知所措。他们觉得这既不好玩,也不即兴。他们会拒绝后面几章的练习,因为这些练习规定他们必须做某些选择。拒绝改变是人类的天性,因此我需要鼓励这些演员走出他们舒适区。受到鼓励后,通常他们至少会试着做一些练习。这就是我想要的结果——认真地试一次。

但是有时候你也会碰到就是不愿意尝试新事物的演员。他们已经找到了自己的表演方法，他们不想为了做一件已经会做的事学习新方法。如果这些人就是不理大家的鼓励，不愿意尝试新方法，那就随他们去吧。想做练习的人可以留下来一起练习。如果你的团队里有人演技高超，但是拒绝这种技术性很强的排练方法，那也随他们去吧。

为什么？

因为演技好的人往往对提高团队的表演能力不感兴趣。通常，演技好的人并不希望其他人学习新技巧。因为新技巧会消弭演员之间的天赋差异，从而让演技好的人看起来不再那么耀眼。换而言之，这些练习只会让勤奋的人变得更厉害，而不会让演技好的人变得更好。

这些练习是如何发挥作用的呢？

这些练习可以把即兴表演的技巧变成条件反射。这样大家就可以创造出所有人都知道要演什么的场景。如果每个人都清楚虚构的世界是什么样的，那么大家就能更自在地表演。

所以，要确保每个参加练习的人都愿意尝试新事物。

团队练习之前应该设定好练习目标，那就是把这些技巧变成大家的条件反射，这样整个团队就知道如何自发地创造场景五要素，从而达成

共识。这样一来，你们就可以自发地通过探索角色立场发现主要情感驱动力。经过大量练习后，你们也会懂得如何通过重复和强调人物间的因果关系以及提高风险性来强化场景。当这些技巧变成条件反射之后，你们就会变成一支具有极大创造力的团队。

好了，开始练习吧！

第 11 章

一步一步打造精彩场景

我曾说过,这本书将教你一步一步打造精彩的场景。

看我多自信!

好,现在是我兑现承诺的时候了。在接下来的章节里,我将详细介绍打造精彩场景的必要步骤。每一步都有详细的练习。这些练习和方法对我是有效的。它们不是理论,它们就是我表演时使用的方法。我教的就是自己的表演方法。如果它们对我管用,我想它们应该对任何人都管用。

请注意,这些练习大多是为团队设计的,所以,去找一些志趣相投的人一起练习吧。另外,我在编排这些练习时,都会设想现场有一位指导,所以,如果能指派一个人来指导大家,练习效果会更好。你们可以

轮流担任指导，否则，担任指导的人最后可能会变成导演。当然，如果你们喜欢由专人做指导，也没问题。

第 12 章

第一步：与搭档建立联系

即兴表演成功的第一步是让所有演员建立起联系。如何建立联系呢？大多数人都不太擅长合作。为了迫使大家互相合作，我会让表演团队玩一些游戏。

人的自我意识很强，我们通常都在担心自己的表现。我想说的是，如果你只关注自身，你就无法与搭档建立联系和互动。如果团队里所有人都只关注自身，那就没法互动了。

我发现，最简单的建立联系的方法是把注意力放到其他人身上。我称之为关注他人。只有关注他人，你才不会担心自己，你才能与搭档建立联系。

接下来的练习能帮你做到关注他人。这个练习能帮你与搭档建立联

系，原理是有意识地把注意力从自己转向他人。

第一个练习：注意力俯卧撑

如果你想表演即兴剧，那么你就必须在关注自身与关注周围的事之间取得平衡。你肯定从来没有听说过这样的话："鲍勃是个超棒的即兴演员，因为他只关注自己。"如果鲍勃只关心自己，那跟他一起表演一定很没意思。

过度关注自身要么让人变得担心自己的表现，要么让人变得自负。两者对即兴表演都有害。前者总是担心别人是不是喜欢自己，后者则根本不在乎别人的想法。出色的即兴演员既在意搭档的想法，又不过度担心别人是否喜欢自己。这就需要演员在关注自身与关注周围的事之间取得平衡。

我没有开玩笑。在关注自身与关注周围的事之间取得平衡就是万灵丹，它可以帮助你摆脱过度关注自身所带来的负面效应。一旦你达到了这种平衡，你就能持续地从搭档那里获取信息，然后根据这些信息开展你的表演。

我每次上课都会先教授这个练习，我称之为注意力俯卧撑。

注意力俯卧撑第一轮：眼神接触

第一步：所有人围成一圈。

第二步：让大家相互握手。对，让大家凑到一起握手，看起来就像运动前的热身。握手是一个简单的活动，目的是帮大家停止思考，开始活动身体。握手时要保持与对方的眼神接触。保持眼神接触是为了关注他人。提醒参与者享受眼神接触。这会让大家彼此相视一笑，这样挺好的。

第三步：在握手及眼神交流之后，让参与者再次关注自身。我会喊一个身体部位，要求参与者摆动这个部位，以此来改变注意力。比如，我喊头或肩膀（除手以外的身体部位都可以），大家就动动头或肩膀，让注意力回到自己身上。简单地说，眼神接触是为了关注他人，而摆动自己身体部位是为了关注自己。

第四步：重复这种注意力的切换。以下是我采用的步骤：

1. 握手，保持眼神接触，关注他人。

2. 转动头部，同时闭上眼睛，关注自身。

3. 握手，保持眼神接触，关注他人。

4. 转动肩部，同时闭上眼睛，关注自身。

5. 握手，保持眼神接触，关注他人。

6. 摆动腰腹部，同时闭上眼睛，关注自身。

7. 握手，保持眼神接触，关注他人。

8. 摆动臀部，同时闭上眼睛，关注自身。

9. 握手，保持眼神接触，关注他人。

10. 摆动膝盖，同时闭上眼睛，关注自身。

11. 握手，保持眼神接触，关注他人。

12. 摆动脚部，同时闭上眼睛，关注自身。

这种注意力的切换是倾听和做到 yes and 所必需的。我们先关注搭档，获取信息，觉察舞台上发生了什么，然后我们关注自身，思考和处理刚才接收到的信息，进行表演。

这有点像呼吸。你吸入空气，从中吸取生存所需的东西。关注他人就像吸收搭档所做的事，关注自身就是把你吸收的东西加工成自己的立场。

注意力俯卧撑第二轮：获取信息

重复上面的练习。但是这一次，大家握手时不再看对方的眼睛，而是观察对方，从对方身上获取信息，比如对方的衣着、表情等，任何明确的信息都行。

当你引导参与者把注意力转向自身时，要求他们闭眼回忆刚才获取的信息。

我一般会这样引导参与者："跟其他人握手，然后从对方身上获取一个明确的信息，比如约翰穿了一件蓝色的T恤，或者杰西卡戴了银耳环。然后，把注意力转到自己身上，闭上眼睛，摆动身体的某个部位，比如头从一侧转到另一侧，同时回忆刚刚获取的信息。把注意力放在身体正在动的部位和获取的信息上。消化获取的信息。"

重复这个过程，让参与者再次握手，接着获取其他信息。

第二轮练习完成后，我会让每个人说出他们获取的一条信息，让他们习惯彼此观察、获取具体信息。这对表演很有帮助。

注意力俯卧撑第三轮：获取与联想

重复第二轮的步骤，但现在要进一步处理获取的信息。

现在，当你把注意力转到自己身上时，思考你获取的信息并开展联想。

举个例子，比如你在关注他人时看到了一个银色的皮带搭扣；当你把注意力转到自己身上时，就想一想这个皮带搭扣。

问问自己："这个银色的皮带搭扣让我想到了什么、感到了什么、回忆起了什么？"也许它让你想到狼人，因为它是银色的；或者牛仔，因为它是个皮带搭扣；又或者你爸爸的五斗柜，因为他习惯把皮带放在那里。你可以做各式各样的联想，无论什么都可以。

这个练习的目的就是获取具体信息，然后搞明白它对于我们意味着什么。

以下是第三轮练习的步骤：

第一步：握手，关注他人。

第二步：从对方身上获取一个具体的信息。

第三步：把注意力转移到自己身上。

第四步：开展联想，问问自己这个信息让你想到了什么、感到了什么、

回忆起了什么。

第三轮练习结束后,让每个人说出他们获取的一条信息,以及他们联想到了什么。

以上步骤也是即兴表演时使用的步骤。演员吸收信息,然后把它加工成自己的反应。你要学会在关注自身与关注周围的事之间取得平衡。搭档给你一个灵感,你获得信息后,通过关注自身来处理信息,以期做出合理的反应。你的反应来自两方面,既有你从搭档那里获取的信息,也有你自己的感受。

按照这个步骤,你就会知道即兴表演时要做什么、说什么。我在舞台上就是用"获取–内化–联想"的步骤来倾听和做出反应的。这既是演员创造场景的方法,这也是支持搭档的方法。这就是 yes and 的方法。

其他练习

注意力俯卧撑练习帮助团队学习通过关注他人获取信息，然后把获取的信息加工成舞台上的反应。

我从搭档那里得到一些东西——我称之为获取——然后我做出反应。我不是随意地做出反应，我的反应是基于从搭档那里获取的东西——我称之为联想。我是根据搭档的表现做出反应。这就是我与搭档建立联系的方式。

搭档表演时，我关注他，我表演时，他关注我，这样我们的表演才会建立联系。如果搭档表演时，我在关注自身（比如，担心自己演不好或者操心接下来要说什么），那么我接下来的表演就会和搭档的表演毫不相干。因为我没有注意搭档在做什么，我无法根据他的言行做出反应。

在搭档和自己身上来回切换注意力才能确保自己的表演与场景中发生的事息息相关。下面这些练习，可以进一步训练切换注意力。

第一步：与搭档建立联系

拍手走/拍手停

让大家站到一起（保证有足够的活动空间）。老师拍一下手，所有人开始走动。老师再拍一下手，所有人停下。让大家熟悉"拍手走/拍手停"的指令。然后告诉大家，任何人都可以拍手。现在由团队成员自己拍手，但是要确保拍手的声音能让所有人听到。一次只能一个人拍手，两个人同时拍手无效。提醒那些不停拍手的人，留一些机会给其他人。

如果团队能够做到顺利地走和停，要求不再拍手，试试大家能否同样做到顺利地走和停。

教练指导：

"我拍了两下手，所以应该先走，然后停。"

"把注意力放在团队上。"

你走我停

让大家围成一圈。挑两个人站在圈内。圈内必须始终有人走动，但每次只能有一个人走动。如果第一个人在走动，这时第二个人开始走了，那么第一个人必须停下来。你可以主动停下，把走动权让给你的搭档，也可以突然开始走动，把走动权抢回来。如果有人总是抢，不会让（或者反之），就提醒他们试试另一种做法。

等大家熟悉玩法后，尝试让三个或更多人一起进圈玩。走动时可以发出没有意义的声音。

教练指导：

"如果他开始走了，你就必须停下。"

"看到其他人走时，你就要停下。"

"让和抢都要试一试。"

第一步：与搭档建立联系

刀、婴儿、发疯的猫

让大家围成一圈。一个人假装将一把刀扔给另一个人，同时发出忍者的声音，接刀的人在接住刀时也要发出同样的声音。扔刀和接刀的两个人要有眼神接触。

等团队能顺利地扔刀和接刀后，再让一个人假装将一个婴儿扔给另一个人。扔和接的人都要发出婴儿的声音，动作要像真的在扔和接一个脆弱的小生命那样。

等团队能顺利地同时传递这两样东西后，再加入一只发疯的猫。猫的声音要和婴儿不一样。现在圈内同时在传递三样东西。如果有人没看到你传给他的东西，那就夸张地再传一次。如果大家对这三样东西有点腻了，那就再增加一样新东西。

教练指导：

"扔之前要有眼神接触。"

"要让对方明白你在向谁扔。"

"扔之前要选好目标。"

传递拍手

让大家围成一圈。一个人与另一个人眼神对视。两人眼神对上后,两人同时拍手。接着后者再找下一个人眼神接触,然后同时拍手。重复这个过程。练习的目标不是把手越拍越快,而是找到一个合适的节奏,让所有人真正建立起联系。可以试试让大家一边走动一边做这个练习。

教练指导:

"我们追求的不是快,而是两个人同时拍手。"

"加强你想把'拍手'传出去的愿望,以及你想收到'拍手'的愿望。"

是的–你

让大家围成一圈。一个人指向另一个人,被指的人说"是的"。说完"是的"之后,前者走向后者的位置,站到后者的旁边。接下来,后者再指向下一个人。被指的人必须要说"是的"来允许指他的人走向他。提醒大家随时准备好说"是的"。

然后,试试同时让两个人指。再试试同时让三个人指。最后试试不说话,只用眼神接触。

我会提醒那些从来没玩过这个游戏的团队,刚开始的三分钟会让人很沮丧,但之后就会变得容易起来。这样能帮助他们克服挫败感。

教练指导:

"等对方说'是的'再走。"

"有两种人:一种人会等到'是的'再走的,另一种人不会等。后者应该学习根据队友指令来行动。"

参与

练习方法见第 4 章。

每人贡献一个词

让大家围成一圈，一起编故事。故事以"很久很久以前..."开头，然后大家轮流说一个词，看能不能组成一句话。故事以第三人称讲述，所以参与者不应该使用"我"、"我的"这样的词。如果故事讲着讲着不合理了，可以宣布结束，然后开始编下一个故事。

试试让大家每次说两个词。然后试试每次说三个词。

教练指导：

"尽量造简单的句型。"

"尽量描述发生了什么，而不要用对话的形式。"

故事接龙

让两到八个人肩并肩站成一排,是的,肩膀要碰到肩膀。大家一起编故事。故事以第三人称讲述,所以参与者不应该使用"我"、"我的"这样的词。教练先给出一个题目。教练指向谁,谁就开始编故事。当教练收回手时,他必须停下。教练可以高频率地切换编故事的人,让一个人讲一句话的开头,让另一个人讲剩下的部分。

教练指导:

"故事应该有一个角色遇到了困难,他要么战胜困难,要么失败。"

"如果故事的题目是《一个会飞的男孩》,那么故事里最好有一个会飞的男孩。"

"就从他停下的地方开始接着讲。"

"把她没说完的句子说完。"

"不管怎么编,故事应该有结尾。"

做这些练习时，提醒大家注意以下几点：

- 把注意力从关注自身转向关注他人。

- 你的行动要基于你从搭档那里得到的信息。

- 你说的内容要基于前一个人说的内容。

- 无实物表演时要做得像真的一样。

第 13 章

第二步：Yes and...

现在，团队成员之间已经建立起了联系。每个人都能够做到把注意力放在其他人身上，并从他人那里获取信息。搭建精彩场景的第二步，就是运用 Yes and 的方式来处理获取的信息。

Yes and 的定义是这样的：

Yes and 是指接受搭档的表演，认同他们的行为（对应 yes），然后在此基础上增加自己的表演（对应 and）。表演过程中，演员凭借动作和台词给出的信息，创造出一个虚构的世界。这些信息就是用 Yes and 的方式给出的。这也是演员最基本的交互方式：彼此认同、相互支持，开展自发的合作。

Yes and 要求你先观察搭档的举动，把注意力放在对方身上。把注意

力放在对方身上并不是单纯地倾听，而是为了获取信息，以便自己做出合理的反应。Yes and 不是随意地做出反应，你的反应要与获取的信息挂钩。你必须根据获取的信息做出反应。

本章练习将有助你掌握 Yes and 的技巧。

练习

以下练习的效果由强而弱。请记住，练习要时要表现得像真的一样。

接住这个宝宝

这个练习是假装抛接东西。让所有人围成一圈。一个人假装向另一个人扔东西。扔的时候要说："嘿，接住这个（东西的名称）！"任何东西都可以。接的人必须用相应的动作接住向自己扔来的东西，就像它是真的一样。然后，接到东西的人再向另一个人扔一件不同的东西。抛接动作要与抛接对象相符。

教练指导：

"接住那个宝宝，动作要像真的一样。"

"扔一个很难接住的东西。"

第二步:Yes and...

舌战群雄

所有人围成一圈,挑一个人站到圆圈中间。大家轮流向中间的人提问(开放性问题)。中间的人现场编出合理的答案来回答。中间的专家在回答问题时,会被另一个人的问题打断,他必须去回答新的问题。圈上的人不能让中间的人完整地回答完一个问题。请尽量对中间的人态度好一点——这不是审讯。

给提问者的建议:这个练习不是为了刁难人,而是给选中的人分享信息的机会,可以尝试问一些没有准确答案的问题。"16254 开方等于多少?"不是一个好问题,因为它只有一个答案。"我的前任女友为什么和我分手?"是一个好问题,因为答案会很复杂。

给回答者的建议:不要开玩笑,不要天马行空的回答,你应该让自己听起来是个正常人,而不是精神病人。如果你知道答案,就如实说出来。试着给出诚实可信、有实质内容的回答。

教练指导:

"在中间的人还没回答完之前打断他。"

"回答问题不要太随意了。"

"多问开放性的问题。"

"每个人都要提问。"

我们是……

是的，而且……

大家围成一圈。参与者依次自我介绍，并将右边的人作为搭档介绍给大家。像这样介绍："我们是……"这里有几个例子：

"我们是牛仔。"

"我们是两棵会说话的树。"

"这是我们的第一次约会。"

然后，他右边的人接着说："是的，而且(Yes and)我们……"这里有一个例子：

介绍者："我们是牛仔。"

右边的人："是的，而且我们很爱自己的马。"

两人说完后，所有人短暂鼓掌。然后，说"是的，而且"的人重新介绍自己和自己右边的人。重复这个过程，让所有人都玩一遍。

练习建议：不要说名人，这不是模仿秀，而是扮演角色；鼓励参与者通过肢体动作和声音来诠释角色。

教练指导：

"说话时可以加上身体动作。"

"充分运用肢体动作和声音表现角色。"

第二步：Yes and...

参与练习：第二阶段

练习方法见第 4 章。

坐着"是的，而且……"

两个人面向观众坐在椅子上。其中一人以"我们"开头说一句话，譬如"我们上周抢了一家银行"或者"我们刚刚结婚"。然后另一个人接着说："是的，而且……"加上新的内容。两人轮流发言，并且都以"是的，而且……"开头。

参与者如何处理搭档的最后一句话十分重要。举个例子，如果第一句话是"我们上周抢了一家银行"，而另一个人回答："是的，而且我们都喜欢吃冰棍。"那么后者就没能有效地处理搭档给的信息。参与者要充分运用肢体动作和声音表现角色。

这个练习会暴露那些消极的人。有些人很难用"是的，而且……"接话，他们的第一反应往往是"是的，可是……"。"是的，而且……"可以训练成一种下意识的习惯，如果团队成员很难做到说"是的，而且……"，那就多玩这个游戏，直到说"是的，而且……"变成一种习惯。

教练指导：

"回应你听到的最后一句话。"

"说话时要加上具体的细节。"

"你一直在说'是的，可是……'，而这个练习叫'是的，而且……'"

轮流描述环境

这个练习可以团队进行，也可以两人进行。教练给出一个具体的地点或环境，譬如面包店或火车站。然后，参与者依次描述这个地方的物品。比如，第一个人说："这里有一个巨大的烤箱正在烤面包"，然后下一个人说："是的，而且旁边有一张木头桌子，上面有十几块正在冷却的裸麦面包等着打包"。参与者继续用"是的，而且……"描述环境。教练还可以让两个人在详细描述过的环境中即兴表演一段，确保他们充分用到了那些描述过的物品。

教练指导：

"描述得再详细一点。"

"根据已经描述的东西，你还能联想到什么？"

"这个沙发有多旧？这辆车是什么颜色？透过窗户你看到了什么？"

第二步：Yes and...

广告游戏

这个练习适合三到六人一起玩。参与者组成一个营销团队，推销捏造出来的新产品。参与者可以捏造出一款荒唐的产品，譬如装满鲨鱼的西班牙彩罐，或是装在汉堡上的喷气飞行背包。团队必须为这个捏造出来的产品想出营销策略。游戏的关键在于，每个人发言后，所有人都要大喊"是的！"下一个发言的人也要用"是的，而且……"开头，并加上新的信息。

练习建议：要有激情，不管谁说完话，所有人都要大声喊"是的！"。顺着前一个人的思路，在他的基础上添加新的信息。可以描述产品网站、广告、宣传语。

教练指导：

"对别人的想法表现出极大的兴趣和肯定。"

"保持眼神交流，互相击掌鼓励。"

第 14 章

第三步:台前准备

即兴表演有两种基本方式:一种是将获取的信息化为自己的灵感,另一种是自由发挥。

尽管如此,我主要是通过获取信息的方式表演,这也是我想教给大家的。

上课时,我通常会说一个词,作为学生表演的灵感。这种方式存在一个问题:学生会认为表演应该紧扣这个词,而不是就这个词展开联想。如果我说蝴蝶,大多数情况下,学生的台词无非就是以下三句话:

"我爱蝴蝶。"

"我讨厌蝴蝶。"

"我是一只大蝴蝶。"

我没有开玩笑,这是真的。

学生被蝴蝶这个词禁锢了,不会去想蝴蝶以外的东西。这常常会导致表演失败,因为学生将这个词视为一种责任,而不是灵感的源泉。

为了避免出现这种情况,我会给学生一些时间和空间,让他们放松,消化我说的词,把它变成灵感。我称这为台前准备。台前准备,就是演员为进入角色和虚构世界所做的准备。我教学生在这个阶段运用台前五步法开始表演——把词语转化为肢体动作,然后其他演员会参与进来。

我们已经讲解过参与的方法(见第 4 章),现在我们来看看台前五步法。

台前五步法是将词语转化成表演灵感的方法。它可以启发演员的想象力,帮助他们大胆地运用肢体动作开始表演。它将演员的注意力从词语本身,转移到对词语的反应上。

台前五步法的具体步骤如下:

第一步:建议

第二步:联想

第三步:选择

第四步：细化

第五步：表现

我们来仔细看看每一个步骤。

第一步：建议

某人大声说出一个词，他可能是观众、教练、演员。演员听到这个词后开始联想。

第二步：联想

演员根据听到的词开展自由联想（画面、情感、记忆等）。问问自己：这个词让你想到什么，感受到什么，回忆起什么？

尽情联想，联想到什么都可以，哪怕与词语毫无关系。

尽量结合自己的感官记忆和亲身经历进行联想。举个例子，蝴蝶也许让你想到了母亲下班回家的情景，因为她常穿一条印着蝴蝶的裙子。联想会提供许多画面、情感、记忆素材，放开想就对了。关键在于将词语转化为自己的反应。你联想到的画面、记忆、情感比词语更真实。

第三步：选择

现在你的脑海中充斥着许多画面、情感、记忆，从中挑选一个对象。选什么都可以，可以是一个你从未去过的地方、一段童年回忆，或者每天早上的闹铃音乐。挑一个你感兴趣的就行。

第四步：细化

尽可能给你挑选的画面、情感、记忆加上细节。试着去感受、去看、去听、去摸、去尝、去闻你选的对象。

加上细节后，把注意力集中到更具体的一个对象（物品、感觉、人）上。如果你选择的是自己的第一辆汽车，可以把注意力集中到后视镜上挂着的毛绒骰子上，或是第一次独自开车的感觉上，或是父亲递给你车钥匙时的眼神上。总之，将你的选择细化到更具体的一个对象上。

第五步：表现

现在该用身体表演了。你已经将词语转化成了某个具体的物品、感觉、人，你要做的就是用身体把它表现出来。

物品可以通过假装触摸和使用来表现。感觉可以用动作、表情、语

第三步：台前准备

言表现。人可以通过扮演他来表现。表现的方法千千万，重要的是你能受到联想的启发，开始用肢体表演。

我把最初的表现联想对象的表演称为开场动作。台前准备结束时，一个演员应该上台做出开场动作。然后，另一个演员参与进来。表演就这样开始了。

台前五步法的作用是将词语转化成开场动作。记住，你不是在设计场景——你只是借助联想做出具体的动作。

每场表演都以一个演员做出开场动作，然后另一个演员参与进来的方式开始的。

演员做完开场动作后，应该等一会再接着表演。

为什么？

因为搭档需要消化你的动作，而且你不知道他会做出什么样的反应，会以什么样的方式参与表演。搭档的反应很可能改变你原先的思路。

我把做开场动作的演员称为领头人，把接下来的演员称为参与者。

领头人运用台前五步法做出开场动作，另一位演员参与进来，与前者建立联系，他们自发地开始创造场景要素。

练习

刚开始练习台前五步法时,你会觉得困难重重。等练了十次后,你会发现这五步是很自然的过程,也很容易掌握。很快,当那些未经训练的演员还来不及说出"我是一只蝴蝶"时,你就能做出开场动作了。

教练引导五步法

团队学习台前五步法的最简单方式是让教练一步一步引导大家。否则,我可以保证表演一定还是局限在某个词语上。真的,未经训练演员的本能反应通常是把字面意思演出来。

一步一步引导大家,确保学生有足够的时间和空间进行自由自在的联想。我一般会这样引导学生:

"所有人坐下,闭上眼睛。我知道这有点怪,但是请闭上眼睛。

首先,我会说一个词。这是第一步,叫建议。建议词是午夜。

现在进入第二步:联想。请就这个词开展联想,任何想法、情感、感觉、记忆都可以。

这个词让你想到什么,感受到什么,回忆起什么?你看到、听到、闻到了什么?请自由地联想,哪怕与这个词毫无关系。联想不分好坏,只管

大胆地联想。"

然后，我让所有人停止联想，睁开眼睛。我会花几分钟问问大家联想到了什么。学生听到其他人联想到的画面、情感、记忆，通常会感到吃惊。

"好，重新闭上眼睛。我们再练习一遍。这次的建议词是星星。

这个词让你想到什么，感受到什么，回忆起什么？不要着急，给自己一点时间。

现在进入第三步：选择。挑选你联想到的、最感兴趣的一个对象。

选好后，进入第四步：细化。把注意力集中到更具体的一个对象上。如果你选的是一辆汽车，你无法表现出整辆车，但是你可以想想方向盘、后备箱，或者后座。将你的选择细化到更具体的一个对象上。"

这时，我再次让所有人睁开眼睛，让他们说说细化的结果。因为学生有充足的时间进行联想，所以每个人都能找到一个非常具体的对象。有了这个具体的对象，接下来的表演会容易许多。

现在，所有人都做完了前四步的练习。他们把建议词转化成了具体的、属于自己的反应。然后我会让学生一个个上台，表演他们的反应。怎么演都可以，唯一的要求是要用肢体来表演，做出开场动作。

表现联想

学生熟悉台前五步法之后，就可以做这个练习了。

所有人在舞台上一字排开。教练说出一个建议词，学生轮流运用台前五步法，用肢体动作表现自己的联想。参与者依次向前一步，做出开场动作。建议词是相同的，有几个参与者，通常就能看到几种不同的反应。

这个练习不需要说话。反复练习，直到所有人都能自如地做出开场动作。

教练指导：

"联想时不要着急。"

"想想怎么把你的联想用动作表现出来？"

表现与参与

所有人在舞台上一字排开。教练说出一个建议词，一个学生（领头人）向前一步，用肢体动作表现自己的联想。另一个学生参与进来。确保所有人都知道如何参与他人的表演（见第4章）。

教练指导：

"观察他的开场动作，谁愿意参与进去？"

"不必等到弄清他在做什么再参与，只管参与进去，哪怕你不知道他在什么。"

第三步：台前准备

用参与的方式开启场景

一个学生（领头人）运用台前五步法做出开场动作，然后另一个学生参与进来。用这种方式开启场景。

提示：

- 台上的演员应该等到参与完成后再开始说话。
- 参与者应该让领头人先说话。
- 如果领头人没有说话（这是允许的），那么参与者可以先说话。不过，这种情况不常见。
- 参与方式不能太随意，如果场景的第一句话是打招呼"嗨，汤姆"，那就重新开始表演。
- 如果参与者加入时打断了领头人的动作，那不叫加入，那叫阻止。
- 领头人不是场景的控制者。他们做了开场动作，但是没人知道场景将如何发展。没有计划，也没有人主导。
- 相互配合。
- 回应你听到的最后一句话。
- 别忘了 Yes and。

教练指导：

"等参与完成后再行动；你能感受到它结束了。"

"用肢体动作来参与搭档的表演。"

"多想想'我们'，而不是'我'。"

第 15 章

第四步：达成共识

一个演员运用台前五步法做出开场动作，然后搭档参与进来。这就是我所说的用参与的方式开始表演。对我而言，所有场景都是这样开始的。

这种开场方式可以在演员开口之前就创造出丰富的内容，迅速地确定一部分场景要素。当然，这只是开了个头，演员还要继续补充场景五要素和建立共识。

我每次做完开场动作后还会继续补充尚不明确的东西，直到场景五要素全部建立完成，并且所有人都知道了自己在演什么。这就是我所说的表演第一阶段：达成共识，也就是面条。

为了更好地达成共识，你需要掌握两个重要的技巧：

技巧一：从面条开始

运用脑中的场景要素开始表演。你要思考："我要通过确定切入点来开始表演"或者"我要通过塑造角色来开始表演"。我每次做开场动作时就是这么想的。我借助联想到的某个对象做出开场动作，这样一来，我就至少建立了一个场景要素。

技巧二：识别面条

学会识别搭档创造的场景要素，比如"他刚刚确定了切入点"或者"她刚刚塑造了角色"。搭档表演时，我把注意力放在他身上，这样就不会错过他创造的任何场景要素，才能与他达成共识。

练习

这里有几个练习可以帮助你掌握上面两个技巧。

重复开场

所有人在舞台上一字排开,像之前一样,一个学生(领头人)先借助台前五步法做出开场动作,然后另一个学生参与进去,接着领头人说出第一句台词。

然后,领头人在参与者做出反应前,重复第一句台词。

此时,暂停表演。教练询问参与者,领头人的第一句话建立了哪些场景要素。然后重复刚才的开场表演,让参与者对领头人的第一句台词做出反应。

这个练习放慢了表演的节奏,让参与者有充分的时间理解搭档给出的信息。参与者常常因为过于关注自身而忽略了领头人说第一句台词。这个练习可以鼓励参与者把注意力放在对方身上,尤其是说第一句台词的时候,帮助参与者识别"面条"。

确立场景要素：第一轮

这个练习可以训练你借助脑中的场景要素开始表演。换句话说，它训练你从"面条"开始。

还是用台前五步法和参与方式开始表演。但是在开始之前，先选择一个场景要素，这个要素必须由领头人的第一句台词给出。

步骤如下：

第一步：选择一个场景要素，它将通过第一句台词来定义。从角色、关系、环境、立场和切入点中选择一个。

第二步：选择建议词，运用台前五步法。

第三步：一位演员（领头人）上前一步，用选择的场景要素做出开场动作。

第四步：另一位演员（参与者）加入表演。

第五步：领头人说出第一句台词，确定事先选择的场景要素。

这个练习用"联想–选择–细化–表现"的流程塑造场景要素，让练习者习惯思考场景要素。

重复练习，试着用每一种场景要素开启表演。

提示

所有表演都要用参与的方式开始。

第四步:达成共识

确保参与完成后,再开始说话。

在选择建议词之前,先要确定你想建立的场景要素。

确保每个人都清楚有哪些场景要素。让每个人分别举出五种场景要素的例子,这样他们在练习时才更有信心。如果有人不懂什么是切入点,那他就没有办法在第一句台词中定义这个场景要素。

确保联想包含想法、情感、记忆。虽然练习要求用一句话确定场景要素,但并不限制联想的丰富程度。尽管联想,努力表现选择好的场景要素。

场景不必太长(几句台词就行)。每次练习结束后,让大家讨论第一句台词的目的是否达成,它有没有定义出你想确立的场景要素。

确立场景要素：第二轮

这一轮与上一轮相似，但是这次要让两个人各自通过第一句台词分别定义一个场景要素。还是先用台前五步法和参与方式开始表演。另外，要预先选好领头人和参与者。

以下是三种我最喜欢的开场方式：

领头人通过无实物表演，确定环境要素。

参与者认可这一环境，并提出切入点。

领头人通过无实物表演，确定环境要素。

参与者根据环境，确定角色的立场。

领头人定义参与者的角色。

参与者认可这一角色，然后定义领头人的角色。

既要锻炼借助场景要素开启表演的能力，也要锻炼借助场景要素参与表演的能力。这是两种不同的技巧，也许你更擅长其中一项（这很正常），但最好都能胜任。

三句话场景：谁、在哪里、做什么

所有人在舞台上一字排开。用台前五步法和参与方式开启双人场景。场景只有三句台词，演员必须用这三句台词定义角色、场景发生地、角色在做什么。

三句台词说完后表演结束，换一组演员重复练习。

这个练习让演员习惯在场景开头明确谁、在哪里、做什么。

严格来说，做什么并不属于场景要素，但是行为是体现"在哪里"的最好的方式之一。

教练指导：

"对话要自然。"

规定情景

教练先规定好场景五要素，然后让演员开始表演。你不用告诉他们会发生什么，但是要交代清楚角色、关系、环境、立场、切入点，然后让他们即兴表演。

给定一个戏剧性的场景是让演员展现能力的最佳方法之一。

规定情景练习如果能成功，最能让演员明白建立场景五要素的重要性。试想，达成共识的难题已经解决，演员只需要放开了演就行，如果表演成功，那就证明了只要定义好场景要素，表演就可以很精彩。

规定情景后的即兴表演通常都很棒。这可以激励演员日后表演时自发地确立场景要素。

试着逐渐减少规定的要素，四个要素、三个要素、两个要素、一个要素。

教练指导：

"用参与的方式开启场景。"

"根据规定的信息来表演。"

"放轻松，慢慢来，难题我都帮你解决了。"

第 16 章

第五步：探索人物性格

第 15 章练习的目标是 在开始表演时快速建立场景五要素。用参与的方式开始表演，同时下意识地定义场景要素，我称这一过程为**达成共识**。

说实话，有一个场景要素是你不可能不塑造的，那就是角色。如果按照我的方法表演，早在你说出第一句台词之前，你就已经花了不少工夫定义角色了。

第 3 章曾这样定义角色：

角色是通过"做什么"和"怎么做"塑造的。

在你开口说第一句台词之前，你就已经开始定义角色的性格了。角

色的性格决定了他们做事的风格。由于我们是用参与的方式开始表演，那么你在开口说话前一定有所行动。这意味着角色的性格在一开始就会表现出来。表演开始时抓住角色的性格对塑造人物至关重要。

角色的性格到底是怎么表现的呢？

角色的动作是快还是慢？是笨拙还是优雅？在房间里是沉重地踱步，还是轻盈地行走？或者你的角色压根就不怎么动。

角色是怎么站着的？是挺直身板，还是萎靡不振？靠身体哪个部位发力支撑？

角色是怎么坐着的？是放松地靠在椅背上，还是紧张地缩成一团？或者介于两者之间？

角色的眼神是什么样的？是直视他人的目光，还是躲避接触？

角色是怎么说话的？他喜欢自己的声音吗？他沉默寡言吗？说方言吗？语速是快还是慢？

角色的情绪如何？开心吗？压力大吗？有没有试图隐藏自己的情绪？愿不愿意流露情感？

我们不难看出，角色的性格是通过行为表现的。从角色"做什么"和"怎么做"中可以看出角色的性格。观众正是通过观察角色的行为、

第五步:探索人物性格

活动、姿势、说话方式来了解角色的。

那么演员该如何探索角色的性格呢?

我认为有三条途径:头脑(构思)、心灵(感受)、身体(表现)。

头脑、心灵、身体

头脑(构思)

构思一个角色。这个角色可以是你认识的某个人或者文学作品里的人物,甚至是间谍、交际花、牛仔这类典型的形象。在脑海中描绘角色的形象,想象什么样的动作、声音与角色性格相符。

构思角色的性格,然后改变自己的动作和声音。你甚至不用构思完整的角色。只要抓住角色的某个方面,譬如年龄、性别、职业,就可以用动作和声音表现出来。

经验告诉我,这是即兴演员最常用的塑造性格的方法——先想一些具体的东西,然后表现出来。但是,你也可以不通过构思就抓住角色的性格。

心灵(感受)

在场景一开始,让自己进入某种情绪,任何情绪都可以,切实地去感受它。这时,你也许还不明白自己为什么会感受到这样的情绪。但这不重要,你之后会想明白的。现在重要的事是进入那种情绪,让情绪影响你的身体。

继续做你正在做的事,让自己更深地进入那种情绪,你会开始感受到身体的变化。

这情绪会在你身体上和头脑中造成连锁反应,它会引导你的身体做出动作,而你的身体动作会让你明白你扮演的是谁。你就在这样的连锁反应中自然而然地抓住了角色。

运用这个办法与运用头脑一样,都能让你明白自己扮演的是谁——间谍、交际花、牛仔。只不过你不必预先在头脑中设定角色,而是用心灵(进入情绪)做选择,然后身体的连锁反应会帮你补充其他信息。

这种身体的连锁反应不是探索角色性格时特有的,我每次即兴表演都会用到它(参见第 21 章)。

第五步：探索人物性格

身体（表现）

用参与的方式开始表演时，让身体做出一点改变。你可以改变任何方面——发力点、行进速度、姿势、手势——任何方面都可以。只要确保这个改变与你自己身体的习惯不同就可以了。如果你习惯站得笔直，那你的角色可以垂头丧气地站着；如果你习惯双手插在兜里，那角色说话时可以手舞足蹈。你在做的事情就是展现角色性格的第一步。

身体的改变必须是能通过发力点、动作、手势、姿势展现出来的。要确保你自己能感受到身体的变化。

这一点身体上的改变会启动连锁反应，它会作用到身体的其他部位。所谓牵一发而动全身。身体动作的改变同样会引发心灵和头脑的连锁反应。身体动作会告诉心灵有何感受，而心灵会告诉头脑你扮演的是谁。

你通过身体动作做了选择，让连锁反应填补空缺，从而发现了角色。结果还是相同的——你知道了自己扮演的是谁。

练习

探索人物性格的最好练习是经典的行走练习。我第一次上表演课就

开始做这个练习了,它虽然老套,但很管用。这个练习可以帮助探索人物的性格。

行走练习的基本步骤如下:

第一步:正常走路,按照平常的习惯行走。

第二步:接受有关角色的建议词,作为灵感。

第三步:根据建议词改变走路的姿势。

第四步:探索角色的走路方式。

第五步:探索角色的行走方式会引发连锁反应,从而让你抓住人物性格。

练习时可以使用任何建议词,就像可以用任何建议词来开启场景一样。这个练习希望练习者根据不同的建议词探索角色性格。

举个例子,如果练习时只使用职业和典型形象作为建议词,那么练习者就会更善于用头脑思考角色性格。

如果练习时只使用情绪方面的建议词,那么练习者就会更善于用心灵感受角色性格。

如果只使用肢体动作方面的建议词,譬如"快步走""用肩膀发力",

那么练习者就会更善于用身体动作表现角色性格。

下面，我们分别用头脑、心灵、身体来塑造角色。

行走练习：运用头脑

第一步：正常走路，按照平常的习惯行走。

让练习者找到自己平时走路的感觉很重要。这是他们个性的体现。非专业演员也许需要一点时间来克服自我意识，才能走得自然。教练可以给他们一些时间适应这种从没收到过的要求。

等所有人都能自然走动，并且清楚自己的走路方式、发力点之后，就可以进入第二步了。

第二步：接受有关角色的建议词，作为灵感。

运用头脑构思角色性格时，练习者会在转换成角色之前就知道这个角色是谁。练习者会想"我要变成一个牛仔"，然后才开始像牛仔一样走路和说话。

先从典型的角色建议开始，比如间谍、交际花、牛仔，这些都是练习者可以直接想象出来的角色。练习的目标不是提高创意，而是让练习者将头脑中的形象转化为肢体动作，从而探索角色的性格。我们想看到的是练习者从自己性格到角色性格的巨大转变，典型角色的作用就在于此。

等练习者熟悉这种转变方式后，可以再给出一些更开放的建议词，如

年龄、性别、职业等。

第三步：根据建议词改变走路的姿势。

练习者收到建议词后，按照自己对角色的设想，开始用角色的方式走路。

第四步：探索角色的走路方式。

教练可能要鼓励练习者在原先走路方式上做出更大的改变，才能让他们真正感受到这种变化。练习的目的在于让他们感受自己的行走方式与角色行走方式的区别。对这种区别的感知会帮练习者填补其他缺失的信息。鼓励练习者先探索，不要急着决定角色究竟是谁。现在，角色的行走方式与练习者自身的行走方式通常会有很大的不同，这是一件好事。

第五步：探索角色的行走方式会引发连锁反应，从而让你抓住人物性格。

练习者探索角色的行走方式时会发生连锁反应，从而让练习者明白角色到底是谁。

教练可以通过向练习者提问来加速连锁反应，譬如"你叫什么名字？你多大？结婚了吗？现在情绪如何？你身体的哪个部分在发力？"

很快，练习者就会明白头脑做的决定对心灵和身体都有影响。与此同时，连锁反应会让练习者进入角色。

行走练习：运用心灵

第一步：正常走路，按照平常的习惯行走。

找到自己平时走路的感觉。

第二步：接受有关角色的建议词，作为灵感。

建议词先从喜悦、爱、悲伤、愤怒、恐惧、惊喜这类典型的情绪开始，以便练习者能将它们内化到身体里，去探索角色的性格。我们想看到的是练习者从自己性格到角色性格的巨大转变，典型情绪的作用就在于此。

等练习者熟悉这种转变方式后，可以再给出一些更微妙的建议词，如依恋、嫉妒、乐观等。

第三步：根据建议词改变走路的姿势。

练习者收到建议词后，带着情绪开始行走，情绪会改变他们的走路方式。

第四步：探索角色的走路方式。

教练可能要鼓励练习者强化自己的感受，才能让他们感受到这种变化。练习的目的在于让他们感受自己的行走方式与角色行走方式的区别。对这种区别的感知会帮练习者填补其他缺失的信息。鼓励练习者先探索，不要急着决定角色究竟是谁。现在，角色的行走方式与练习者自身的行走方式通常会有很大的不同，这是一件好事。

第五步：探索角色的行走方式会引发连锁反应，从而让你抓住人物性格。

练习者探索角色的行走方式时会发生连锁反应，从而让练习者明白角色到底是谁。

教练可以通过向练习者提问来加速连锁反应，譬如"你现在情绪如何？它和建议的情绪有区别吗？你叫什么名字？你多大？结婚了吗？你身体的哪个部分在发力？"

很快，练习者就会明白心灵做的决定对头脑和身体都有影响。与此同时，连锁反应会让练习者进入角色。

行走练习：运用身体

第一步：正常走路，按照平常的习惯行走。

找到自己平时走路的感觉。

第二步：接受有关角色的建议词，作为灵感。

运用身体探索人物性格时，练习者先做动作，然后才思考和感受角色是谁。动作将引出角色的性格。做这个练习，教练要提供描述动作的建议词。

以下是我常用的建议词：

快走、慢走、沉重地走、轻快地走。

头牵引全身、骨盆牵引全身、脚牵引全身、胸牵引全身。

双臂交叉、双手插兜、咬紧牙关、臀部发力。

这些建议词并不定义具体的角色。这样做的目的是让练习者运用身体表现建议词。练习者必须一边做动作，一边探索角色。

第三步：根据建议词改变走路的姿势。

练习者收到建议词后，根据建议词改变走路方式。

第四步：探索角色的走路方式。

为了让练习者有效地感受这种转变，教练也许需要反复描述动作。练习的目的在于让他们感受自己的行走方式与角色行走方式的区别。对这种区别的感知会帮练习者填补其他缺失的信息。鼓励练习者先探索，不要急

着决定角色究竟是谁。现在，角色的行走方式与练习者自身的行走方式通常会有很大的不同，这是一件好事。

第五步：探索角色的行走方式会引发连锁反应，从而让你抓住人物性格。

练习者探索角色的行走方式时会发生连锁反应，从而让练习者明白角色到底是谁。

教练可以通过向练习者提问来加速连锁反应，譬如"你的肩膀为什么绷得这么紧？你为什么走得那么快？你是不是因为什么事而紧张？你现在的情绪如何？你多大？你是做什么的？"

很快，练习者就会明白身体做的决定对头脑和心灵都有影响。与此同时，连锁反应会让练习者进入角色。

第17章

第六步：让环境变得更具体真实

现在你已经知道了，我用来创造精彩场景的步骤其实就是一系列自动达成共识的技巧。

我自发地使用台前五步法，做出开场动作。

如果搭档是领头人，我会自动地参与他的表演。

我会自动判断搭档塑造了哪些场景要素，在此基础上补充尚不明确的要素。

我会自动在场景的开头，借助头脑、心灵、身体探索角色的性格。

打造精彩场景的第六步是让环境变得更具体和真实。

许多演员以为建立环境就是贴标签，只要说出地点（譬如杂货店、

银行），任务就完成了。他们给环境贴上一张标签，然后就站在那儿开始说台词。他们自己都不相信自己建立的虚构世界。

为什么？

因为他们什么都没做，自然无法对场景产生信念感。演员必须进入环境，才能让它变得真实。演员要去看、去听、去触摸、去闻、去尝，才能在舞台上建立虚构的世界。如果你只是说："哇，这真是个大谷仓"，那是远远不够的。

为帮助演员更好地建立场景，我定义了四个环境元素。演员只要定义好这四个元素，就能把场景变得更真实。

四个环境元素

位置

你处在环境中的什么位置，是坐在车子的驾驶位上，还是站在公司的饮水机旁。

对象

对象是你在环境里看到、听到、摸到、闻到、尝到的任何事物（包

括人、声音、动物、风、温度、食物、家具)。对象不限于肉眼可见的三维的事物，一切你能感受到的都是对象。

活动

你与环境中任何对象的互动都是活动。去看、去听、去触摸、去闻、去尝都是活动。

时间

不同的时间会改变环境的性质。举个例子，白天的纽约中央公园阳光明媚，到处都是野餐的人——这是一个欢乐的地方。而如果你在夜晚穿过中央公园，黑暗中孤身一人——这里就变成了一个恐怖的地方。时间会影响环境。

真实世界里也存在这四个环境元素（位置、对象、活动、时间），演员只要定义好这四个元素，就能把环境变得更真实。

假设你正在家里阅读这本书，四个环境元素分别是什么呢？

位置是指你在哪里看书。你不只是在家里——你在楼下的客厅里，坐在灰色的沙发上，紧挨着一扇开着的窗户。

对象是此时此刻你能感受到的一切人和事物。你周围有些什么？这

本书、手机、灰色沙发、面前桌子上的咖啡、在隔壁房间打电话的妻子。你现在可以看到、听到、摸到、闻到、尝到的任何事物都是对象。

活动就是与环境的互动。此刻你正在读这本书，但是你的活动远不止于此。看听摸闻尝都是活动。你的感官受到周围事物的刺激，你选择与哪种刺激进行互动，它就是你的活动。现在，你选择读这本书。你的品位不俗！

时间不光指钟表显示的时间。例如，你在公司利用上班时间看这本书，与你利用午餐时间看这本书，是完全不同的两种环境。何时开展活动，会改变环境的氛围。

这四个环境元素不分先后。你随便先定义哪一个都可以，然后连锁反应就会完成剩下的工作。只要你真心相信你定义的第一个元素，剩下的元素就会逐一显现。建立环境后，其他场景要素（角色、关系、立场、切入点）也会自动确定下来。

练习

这里有一些借助四个环境元素（位置、对象、活动、时间）建立环境的练习，它们可以帮助你塑造出更真实的场景。

描绘场景：真实地点

借助演员实际生活中的地点搭建场景是最有效的方法之一。这个练习锻炼的就是这种能力。

一位练习者上台，描绘他生活中的一个真实地点，譬如卧室或办公室。描绘得越详细越好，这需要花几分钟的时间。

描绘完后，另一位练习者加入他。两人一起在描绘的场景里开展即兴表演。采用参与的方式开始表演。描绘者可以扮演自己，也可以扮演其他人——只要在场景中合理就行。

描绘者的描述创造了环境中的对象，用参与的方式开始表演则确定了位置和活动。四个环境元素已经确定了三个。时间可以在描绘场景时定义，也可以在表演时自然而然地表现出来。

这个练习通常可以创造出很精彩的场景，因为充分描绘环境有利于演员入戏。

描绘场景：虚构地点

这个练习与上一个练习类似，只不过地点是虚构的。因为地点是虚构的,所以允许更多参与者一起练习。描绘者也要参加表演练习，这样做可以避免描绘者做出不切实际的描绘。

描绘者只需要描绘环境，不需要描绘人物。只描绘空间里有什么，而不是空间里有谁。

练习必须在描绘的环境中开展。采用参与的方式开始表演。

确立四个环境元素

这个练习要求练习者分别借助四个环境元素开始表演。

还是用台前五步法和参与方式开始表演。但是在开始之前,先选择一个环境元素,这个元素必须由(做出开场动作的)领头人定义。

步骤如下:

第一步:选择一个环境元素,它将由做出开场动作的演员定义。从位置、对象、活动、时间中选择一个。

第二步:选择建议词,运用台前五步法。

第三步:一位演员(领头人)做出开场动作,创建选好的环境元素。

第四步:其他演员(参与者)加入表演。

第五步:场景开始。

这个练习可以让练习者明白,只要确定了四个环境元素中的一个,其他元素很快就会随之成形。一个元素会自动引发其他元素的确立,也就是多米诺效应。

投入地练习,去看、去听、去触摸、去闻、去尝,其余的环境元素自然会变得明晰起来。如果你知道自己在哪里,你基本上也会知道自己演的是谁。重复这个练习,直到所有人都学会用肢体动作来定义位置、对象、活动、时间。

对象—活动—情绪

这个练习要求练习者想象环境中可能出现的对象。记住,对象是能用五官感受到的任何事物。想象一个对象,仿佛它真实存在,想象你正在用五官感受它。

然后与想象的对象互动——这就是活动。如果对象是收音机里正在播放的一首歌,那就开始跳舞;如果对象是一把枪,那就开始擦拭它;如果对象是一把椅子,那就躺在上面休息一会儿。

调动情绪去做这些活动,随便什么情绪都可以。也许活动会激发某种情绪,也许你只想沉浸在快乐的情绪中,两者都可以,只要能让自己进入某种情绪就行。

步骤如下:

第一步:对象——想象一个对象,仿佛它真实存在。

第二步:活动——与想象中的对象互动。

第三步:情绪——在互动时,让自己进入某种情绪。

完成这三步会自动定义出场景五要素中的环境和角色。

如果你把对象当成真的,并且调动情绪与对象互动,那你就会明白产生这种情绪的原因。你会在活动的过程中明白自己为什么会有这样的情绪,也会明白你的角色是谁。不骗你——就是这么神奇。

为什么?

第六步：让环境变得更具体真实

因为在舞台上，角色是通过"做什么"和"怎么做"塑造的。

你所做的事（与对象互动）加上怎样做（情绪）自动定义了你是谁（角色）。

如你所见，这个练习把四个环境元素与借助头脑、心灵、身体探索角色性格结合了起来。场景五要素中的环境与角色之间有着密切的联系，甚至相互重叠。当演员用活动来定义环境和角色时，这种重叠表现得尤其明显。

想想看，演员的活动自动定义了对象和位置，从而创造了环境。演员的活动又表现出角色的性格，从而塑造出角色。

所以，环境和角色是在活动中同时被创造的。

这个练习的第一步和第三步还可以变化。第一步除了想象对象，还可以想象位置或时间，第三步除了借助心灵（情绪）探索角色性格，还可以借助头脑或身体。不过，第二步永远都是活动。

还可以这样进行这三个步骤：

第一步：想象位置、对象或时间。注意：位置和时间会自动创造出对象。

第二步：与想象中的对象互动。

第三步：在互动时，借助头脑、心灵、身体探索角色的性格。

反复练习，直到所有人都可以运用这个方法塑造环境和角色。

四人各司其职练习

挑选四个练习者上台,每个人负责塑造一种环境元素。一个人负责位置,一个人负责对象,一个人负责活动,一个人负责时间。给每个人一个建议词,让他们开始即兴表演。

这个练习可以保证四个环境元素在表演一开始时就定义好了。

第 18 章

第七步：加酱汁

在第五步和第六步中，我们了解到角色和环境几乎都是自动生成的，因为当演员采用参与的方式开始表演时，他们会与虚构世界里的人物以及事物互动。这种互动自动创造了角色和环境。

为什么会这样呢？

因为在互动时，演员会开始了解角色的性格以及他是什么样的人。

演员在舞台上的活动会自动创造出对象和位置。活动、对象、位置都属于环境元素。确定了环境元素，场景就会变得真实。

借助活动来开启场景是我的方法论体系中很重要的一环。用活动开启场景能让演员快速了解场景中的人物（是谁）、事件（在做什么）、环境（身处何处）。这是非常有效的建立共识的方法。

第七步终于到加酱汁的时候了。酱汁是角色对场景中发生的事的感受。这就是我们辛辛苦苦与搭档达成共识的原因——为了表现角色的立场。

第七步探索角色的立场。这可不是随意的立场,而是你的角色对搭档的看法和立场。第七步要展现的正是你的角色对其他角色的看法和立场。

我曾说过角色对虚构世界里的人和事会有不止一种立场,但我们要找的是那个会变得越来越强烈的立场。在我看来,这种越来越强烈的立场是由搭档引发的,是搭档说的话和做的事对角色产生了影响,从而强化了角色的立场。这个不断强化的立场就是角色的主要情感驱动力。

所以,第七步的目的是发现并强化角色的主要情感驱动力,我把这一步称为处理关系。

以下是处理关系的详细步骤:

第1步:借助关系成分(历史、情绪、地位、姿势、感官体验、空间关系)建立起角色之间的联系。

第2步:这些联系造就了人物之间的因果关系。

第3步:重复并强化因果关系。

第4步:通过重复和强化因果关系来强化角色的主要情感驱

第七步：加酱汁

动力。

第 2 步中的"人物之间的因果关系"是指人物对彼此表现出强烈且易于识别的立场。第 3 步中的"重复并强化因果关系"是指角色反复做他们已经做过的事，从搭档处获得越来越强烈的反馈。

你也许觉得这 4 步有点眼熟，它们与第 7 章讲的强化角色立场的步骤是一样的。因此，按照这 4 步表演能做到一石二鸟——既探索了人物关系又强化了场景。

这里的关键是建立起角色之间的联系——关系成分。角色之间的联系包括六个方面：历史、情绪、地位、姿势、感官体验、空间关系。正是这些关系成分建立起了角色之间的因果关系。

接下来的练习可以帮助演员确立关系成分。

针对关系成分练习的声明

在开始进行关系成分练习之前，我想做几点声明。

关系成分包括历史、情绪、地位、姿势、感官体验、空间关系，它们既是角色发生联系的方式，也反映了现实生活中人与人的联系。这些

练习有演砸的风险，因为它们跳过了建立环境和塑造角色的过程，直接进到了角色的因果关系里。

由于练习者是通过六个关系成分之一开启场景的，所以这些练习常常会造成角色间关系的紧张和冲突。请注意，这种紧张和冲突并不是由练习者对表演的焦虑造成的。通过关系成分开启场景会自然地建立起角色之间的紧张感，紧张和冲突只是这类练习的"副产品"而已。

在进行这些针对关系成分的练习之前，练习者必须先掌握本章之前的六步，也就是说，必须将前面的六步练得烂熟于心。

此外，练习者还需要注意以下几点：

既可以使用积极的关系成分开场，也可以使用消极的关系成分开场。

可以表演极端的情绪——允许喊叫哭笑。

不允许出现真正的暴力和性行为。

不要求采用参与的方式开启场景。

建立人物间的因果关系是我们的目标，这意味着可能出现强烈的冲突，不必惊讶。

练习时角色会说一些非常刻薄的话，这是允许的。

我的声明够长了，接下来开始练习吧。这些练习将教你借助历史、

情绪、地位、姿势、感官体验、空间关系来开启场景。

关系成分练习:历史

开始练习之前,提醒大家:"你与某人过去的关系影响你与他现在的关系。"让每个人回忆一个自己认识的人。选人的标准是这样的:如果这个人在你身边,你会有不一样的表现。比如前女友/男友、高中时仰慕的教练、最好的朋友。不管选的人是谁,请确保你们过去的共同经历会影响你现在的表现。

问问大家:"如果这个人现在出现在你身边,你会有什么样的表现?会变得害羞、紧张、自信,还是外向?"

这种表现就是由你们过去的关系引发的。

现在大家已经明白,人与人之间的共同经历会影响他们现在的关系。接下来就在练习中运用这个规律吧。

想象过往：真实人物

这个练习要求你与搭档演一段想象的往事。你要把搭档当成你认识的某个人一样对待。但是请记住，搭档扮演的并不是你认识的那个人。他扮演的不是你的前男友，不是你高中仰慕的教练，也不是你最好的朋友。他扮演的只是一个角色，只不过你对待这个角色的方式和你对待前男友、高中仰慕的教练或者你最好的朋友的方式是一样的而已。

具体步骤如下：

请两位练习者 A 和 B 上台。让 A 回忆一个认识的人，这个人应该可以影响 A 的行为和表现。A 想好以后，教练说一个日常活动，让 A 和 B 进行即兴表演。表演时，A 要将 B 当成自己认识的那个人来对待，生活中 A 是怎么对待那个人的，现在就怎么对待 B，但 B 不要刻意扮演 A 认识的那个人。

B 可以扮演任何人，但是必须开展教练说的日常活动。

这个练习要求 A 和 B 即兴表演一段想象的往事。请提醒 A，B 扮演的不是他认识的那个人。为了避免 A 借鉴过去的真实经历，要鼓励两个人关注当下，把注意力放在彼此现场的表现上。

这个练习还可以做一点变化。教练可以不指定日常活动，而是说一地点，让两个人即兴表演。可以借助台前五步法开始表演。

想象过往：虚构人物

这个练习和上一个练习基本相同。不同之处在于，A 不再回忆认识的人，而是用想象虚构出一个人来。A 可以不受限制地想象任何人，只要这个人能影响 A 的行为和表现就行。

B 可以扮演任何角色。

教练说一个日常活动，让 A 和 B 进行即兴表演。注意，A 说的台词要与当下的场景有关。练习者常常会谈论过去的事或者解释自己的行为，但我们想看的是练习者现在的表现，而不是过去发生的事。

这个练习可以让练习者学会带着过去的经历开始表演。如果我们和某个人有共同经历，那么当这个人出现在我们身边时，我们的行为就会受到影响。这样做可以快速建立角色的联系。就像我说的，如果你能想象过去的事，你就知道现在怎么演。

反复练习，直到大家都学会带着过去的经历开始表演。

关系成分练习：情绪

我们与搭档的情绪联系是表演中最关键的部分。出色的即兴表演都是由角色对彼此的情绪和感受支撑的。

总之，强化我们对其他角色的感觉是表演成功的关键。下面的练习可以帮你在开场时与搭档建立情绪上的联系。

由搭档设定情绪

挑两位练习者 A 和 B 上台。A 用一句能影响 B 情绪状态的台词开场。A 的台词应该引发 B 的情绪变化，比如说："珍妮，你穿这条裙子真好看！"或者"托马斯，这周你迟到了三次。要是再迟到你就得滚蛋！"A 的台词应该清晰地反映为 B 设定的情绪，不能模棱两可。

B 听到第一句台词后，要接受 A 为自己设定的情绪，然后开始即兴表演。

用这种方式开始表演可以立刻创造出强烈的因果关系。由于这个场景从立场开始的，教练要提醒练习者注意补充其他场景要素，否则这个场景就会只表现角色的立场了。

我发现有时 B 会拒绝 A 的设定。这时教练应该提醒 B，鼓励 B 接受 A

的设定，让自己进入到那种情绪里。如果 A 想让 B 开心，那么 B 应该接受这个设定，变得开心起来。这个练习的目的就是让自己学会接受别人的提议。

教练可以指定场景发生的地点或者指定一项活动，也可以只给一个建议词，然后让练习者即兴发挥。

有些练习者总是设定负面的情绪。教练要注意提醒他们不要讲太出格、太难听的话。理想的情况是大家能够既能设定正面的情绪，又能设定负面的情绪。如果团队里有人总是设定单一方面的情绪，教练应该提醒他们，这个练习的目标是让练习者能够处理两方面的情绪。

有些练习者不喜欢设定这个词，他们觉得它带有消极的味道，但是我喜欢这个词。我喜欢接受搭档明确的情绪建议。这就是即兴表演——变成角色，进入虚构的世界。清晰的情绪设定会让这一切变得更容易。所以，你应该为自己的清晰设定感到自豪。同时，当搭档给出设定时，你也应该努力去接受。

自己设定情绪

这个练习要求一位练习者自己设定情绪,而不是由搭档设定情绪。

还是请两位练习者 A 和 B 上台。A 用一句台词开场,这句话是 A 对 B 在开场之前所说的话或所做的事的回应,而且这句台词要反映出 A 的情绪受到了 B 的影响。比如 A 的第一句台词是"谢谢,罗布,你说的对,我穿这套裙子确实很好看。"或者"对不起,罗伯特先生,我又迟到了,我保证下次不会再犯了。"

注意,这里 B 在开场之前所说的话或所做的事是 A 虚构的情节,并不曾真正发生,也不是 B 在后台时说过或做过的。

开场的第一句台词是 A 对之前发生的事的回应。A 说第一句台词时,要表明自己对刚刚发生的事的感受和情绪。第二句台词是 B 对 A 的回答。B 的回答应该让 A 的那种情绪变得更强烈。如果 A 的第一句台词是"谢谢,罗布,你是对的,我穿这套裙子确实很好看。"那么 B 的任务就是让 A 越发觉得自己很有魅力。如果 A 的第一句台词是"对不起,罗伯特先生,我又迟到了,我保证下次不会再犯了。"那么 B 的任务就是让 A 愈发感到内疚和自责。

这个练习跳过了建立共识的阶段,直接进入到了强化立场的阶段。所以,练习者需要一边强化立场,一边补充缺失的场景要素。这个练习的常

见问题是 A 说出的第一句台词表明他的情绪不是受 B 影响，而是受环境或场景之外的另一个角色的影响。举个例子，A 在开场时说："真难以置信，我大喜的日子居然下雨了。"你看，这句开场台词表现的感受是由环境引发的，而不是由搭档引起的。我们希望在角色之间建立因果关系，所以这个练习要求 A 开场第一句台词包含的感受必须是由搭档引起的。

提示

设定情绪的表演练习会进展得非常快，它可以用来挑战一些极端的情绪，但是要提醒大家不要做出格的事，这样练习者才能安心地练习。如果某个练习者表示情绪太强烈了，自己无法承受，那么教练应该尊重他的感受。做这类练习需要一点耐心，第一次尝试时，只要熟悉流程就可以了。等团队熟悉流程后，再慢慢深入。我发现这个练习可以让团队变得更亲密，并且增加彼此间的信任。

关系成分练习:地位

地位是最难处理的关系成分,因为它最容易产生误解。如果你要求练习者降低搭档的地位,他们就会去侮辱搭档,对搭档颐指气使。如果你要求练习者提高搭档的地位,他们就会对搭档阿谀奉承,自己变得唯唯诺诺。

人们往往觉得地位是通过角色的台词表现的。当然,侮辱、命令、恭维可以表现地位,但你怎么表现更微妙的地位关系呢?

地位还可以通过眼神、姿态、语气表现。下面这个练习通过动作而不是语言表现角色的地位。

第七步：加酱汁

地位行走练习

这个练习借助行走练习探索如何表现角色的地位高低。

第一步：正常走路，按照平常的习惯行走。

第二步：接受有关角色的建议词，作为灵感。

第三步：根据建议词改变走路的姿势。

第四步：探索角色的走路方式。

第五步：探索角色的行走方式会引出一系列动作和姿势，从而表现出角色的地位。

我们对行走练习已经不陌生了。行走练习有一个好处，不管你在第二步中加入什么建议词，都可以创造出一个角色。地位行走练习通过探索动作、姿势、姿态表现角色的地位。这个练习可以帮助练习者仅凭动作和姿势就表现出角色的地位。

地位行走练习非常灵活，团队可以自行探索各种表现地位的方法。许多行为，包括保持眼神接触或者触摸搭档的脸都能表现地位。以保持眼神接触为例，练习者将体会到保持眼神接触是什么样的感觉，并且理解为什么这样做可以表现出更高地位。练习的目标是创造出一系列表现地位的方法，以便大家都能在表演中灵活动用。

记住，地位是相对的。角色的地位高低是相对于搭档来说的。如果你的角色表现出了较高的地位，那么你就自动确定了搭档的地位。

以下是我在地位行走练习中常用的建议词，它们可以帮助练习者探索身体姿态。

动物类建议词：

地位高：狮子、老虎、大象、鲨鱼、公鸡、老鹰、猫

地位低：老鼠、鬣狗、松鼠、鹿、小狗、蜥蜴

角色/职业类建议词：

地位高：法官、电影明星、圆桌骑士、首席执行官、医生、傲慢的法国侍者、魔术师、警察

地位低：小偷、球童、私人助理、乞丐、吸毒者

戏剧化建议词：

地位高：获奖、结婚、训斥狗、演讲

地位低：紧张的面试者、迟到时敲门、请求帮助、与老板对峙

教练可以用这些建议词来帮助练习者做出各种动作。当然，狮子的地位并不一定总是高的，你完全可以演一只地位较低的狮子。总的来说，上述建议词可以发挥较好的作用。

练习者头脑出现这些建议词时，更容易改变身体的姿态。如果建议

词是狮子，练习者通常会挺起胸膛，自信地走来走去。如果建议词是松鼠，练习者通常会用手摸脸，四处蹦蹦跳跳。他们不会想："我要表演一个高或低的地位"，他们只是以动物为灵感做动作而已。这个练习的好处是，它能帮助练习者用身体来感受地位的高低。等练习者学会通过动作表现地位高低之后，他们就能创造出更多的表现地位的方式。

以下是我自己总结的表现地位高低的一些动作与姿势。读者做地位行走练习时，也应该注意收集适合自己的动作与姿势。

地位高	地位低
持续地目光接触	回避眼神交流
说话时头部保持不动	目光接触时间短
动作慢	动作快
节奏平稳	用手摸脸
低嗓音	高嗓音
身体放松	身体紧张
微微一笑	大笑
挺胸	手插口袋
眼睛平视	眼睛向上或向下看
双脚站定	摇晃身体
双脚平行	双脚内扣
稳定的行走节奏	行走节奏频繁变化

收集属于自己的动作与姿势有个好处，它们随时随地都能奏效。你扮演任何角色时，都可以使用这些动作，因为它们的效果不会因为场景而发生变化。

不管场景共识是什么，你都可以运用这些动作表现地位的高低。为什么可以不顾场景共识，用动作表现地位高低呢？

因为角色不存在固定的地位，即便你的搭档在舞台上把你塑造成美国总统，你还是可以用动作表现出较低的地位（比如回避眼神接触）。这是因为美国总统这一角色并没有固定的地位。

在探索适合你自己的动作和姿态时，请务必试试我列举的这些动作。等你掌握了用动作和姿态表现地位后，就可以继续做后面的练习了。

重演地位

请两位练习者 A 和 B 上台，让他们即兴表演一段情节。

给他们一个动作作为建议，让他们在表演时做出这个动作。表演不要太长，因为练习者还要重新演一遍。练习者表演完后，给每个练习者分配一个地位（举个例子，给 A 一个高地位，给 B 一个低地位），然后让他们把刚才的情节重演一遍。

如果练习者不记得之前的场景演了什么，可以让他们先回忆一下。重新表演时，每句台词、每件事都要重复一遍，但这次他们要加入动作和姿态从而表现出自己的地位。由于情节已经设定好了，练习者在重演时就不能通过台词改变地位了。这个练习能让练习者学会用动作而不是台词表现地位。练习者要充分运用身体动作来表现地位。

重演时可以任意分配地位：A 高 B 低、A 低 B 高、A 高 B 高、A 低 B 低。每种组合都会创造出不同的关系。地位重演引出了下一个表演概念：地位转换。

地位转换是指角色通过表演改变自己或搭档的地位。你也许已经在地位重演练习中注意到了，当一个人表现较低的地位时，搭档的地位自然就抬高了。一个人的地位降低会让另一个人的地位提高。这种相对的地位变化就叫地位转换，它是一种非常有用的喜剧表演技巧。

我多次强调即兴表演是表演，它产生的喜剧效果只是演员合作的副产品，但我并不否认大多数即兴剧都是喜剧的事实。我并不反对喜剧，我只是觉得以搞笑为目标的表演不会演得很精彩。

地位转换是喜剧表演常用的技巧。如果你想逗观众笑，可以试着降低某人的地位。你降低自己的地位，观众会笑。你降低搭档的地位，观众会笑。你甚至可以降低观众的地位，他们也会笑。地位转换会自动收获笑声。如果你不信，可以试试下面这些地位转换练习。

地位转换练习

自降地位：第一轮

请两位练习者 A 和 B 上台即兴表演一段，让 A 在表演过程中降低自己的地位。两人上场时并不设定地位高低，但是 A 必须在表演过程中降低自己的地位。对 B 则没有这方面的要求。

第七步：加酱汁

自降地位：第二轮

请两位练习者 A 和 B 上台即兴表演一段，让两人在表演过程中降低自己的地位。两人上场时并不设定地位高低，但是他们都必须在表演过程中降低自己的地位。

记住，降低地位的首选方式是使用你自己收集的那些动作与姿态，就是你在做地位行走练习时发现的那些动作与姿态。你可以把它们用于任何角色和场景。请务必用它们来降低自己的地位。

有时你必须激进一点才能做到降低地位。所以，我又额外准备了一系列降低地位的动作与姿态：

- 做错事
- 侮辱自己
- 服从他人
- 承认失败
- 求助
- 承认缺乏知识和技能
- 弄坏某件值钱的东西
- 大笑
- 哭
- 情绪失控

如果以上这些都没效，那你就演个仆人吧。

请注意，你会发现有两种方法降低自己的地位：直接降低自己的地位，或者提升搭档的地位。如果你提高了搭档的地位，但没有提高自己的，那么你的地位也会下降。因为地位是相对的。

这个练习的重点是直接降低自己地位。为了真正掌握降低自己地位的方法，练习者不能通过提高搭档地位的方式来降低自己的地位。

降低搭档地位：第一轮

请两位练习者 A 和 B 上台即兴表演一段，让 A 在表演过程中降低 B 的地位。A 可以随意设定自己的地位，但是他在表演过程中必须从头到尾降低 B 的地位。

B 上场时并不设定地位高低，但他必须允许 A 降低他的地位。

降低搭档地位：第二轮

请两位练习者 A 和 B 上台即兴表演一段，让两人在表演过程中相互降低对方的地位。两人上场时并不设定地位高低，但是他们都必须在表演过程中不断降低对方的地位。

记住，两人都必须允许对方降低自己的地位。当对方降低你的地位时，

你也应该用动作和姿态表现这种低地位。很多演员抗拒自己的地位被降低——就仿佛他的身份也被贬低了一样。教练看到这种情况应该指出来。允许自己的地位被搭档降低是即兴表演的基础。捍卫自己的地位是本能反应，但就算你这样做了，也并不意味着你能成功地保持自己的地位。作为角色，你可以捍卫你的地位，但是作为即兴演员，你要认识到角色的地位注定会被降低。

下面是一些降低搭档地位的方法：

- 迫使搭档做出低地位的动作和姿势
- 设法让搭档摸他自己的脸
- 设法让搭档大笑
- 中断与搭档的眼神交流
- 设法让搭档做事失败
- 设法让搭档失去一些东西
- 侮辱搭档
- 让搭档服从你的意志或别人的意志
- 让搭档承认失败
- 为搭档提供帮助
- 承认双方都缺乏知识或技能
- 设法让搭档弄坏某件值钱的东西

- 嘲笑搭档
- 设法惹搭档哭
- 设法让搭档情绪失控
- 设法让搭档配合你的低地位动作和姿态

如果以上都不管用,那就让他们做你的仆人吧。

这个练习的重点是降低搭档的地位。为了真正掌握降低搭档地位的方法,练习者不能通过提高自己地位的方式来降低对方的地位。

自抬地位:第一轮

请两位练习者 A 和 B 上台即兴表演一段,让 A 在表演过程中提高自己的地位。两人上场时并不设定地位高低,但是 A 必须在表演过程中提高自己的地位。对 B 则没有这方面的要求。

自抬地位:第二轮

请两位练习者 A 和 B 上台即兴表演一段,让两人在表演过程中提高自己的地位。两人上场时并不设定地位高低,但是他们都必须在表演过程中

提高自己的地位。

记住，提高地位的首选方式是使用你自己收集的那些动作与姿态，就是你在做地位行走练习时发现的那些动作与姿态。你可以把它们用于任何角色和场景。请务必用它们来提高自己的地位。

有时你必须激进一点才能做到提高地位。所以，我又额外准备了一系列提高地位的动作与姿态：

- 成功地完成某事
- 纠正对方
- 赞美自己
- 让别人服从你的意志
- 展示资产
- 提供帮助
- 炫耀你的知识和技能
- 修好某件有价值的东西
- 嘴角略微上挑
- 安慰某人
- 控制自己的情绪

如果以上都不管用，那就扮演国王或女王吧。

这个练习的重点是提高自己的地位。为了真正掌握提高自己地位的方法，练习者不能通过降低搭档地位的方式来提高自己的地位。

提高搭档地位：第一轮

请两位练习者 A 和 B 上台即兴表演一段，让 A 在表演过程中提高 B 的地位。A 可以随意设定自己的地位，但是他在表演过程中必须从头到尾提高 B 的地位。

B 上场时并不设定地位高低，但他必须允许 A 提高他的地位。

提高搭档地位：第二轮

请两位练习者 A 和 B 上台即兴表演一段，让两人在表演过程中相互提高对方的地位。两人上场时并不设定地位高低，但是他们都必须在表演过程中不断提高对方的地位。

记住，两人都必须允许对方提高自己的地位。当对方提高你的地位时，你也应该用动作和姿态表现这种高地位。

下面是一些提高搭档地位的方法：

- 设法让搭档做出高地位的动作和姿态
- 设法让搭档放松

第七步：加酱汁

- 设法让搭档放慢动作
- 保持与搭档的眼神交流
- 设法让搭档成功
- 让搭档赢点什么
- 赞美搭档
- 设法让搭档反抗别人的意志
- 展示搭档的能力和美貌
- 接受搭档的帮助
- 承认彼此的能力和智力
- 设法让搭档修好某件有价值的东西
- 帮助搭档控制自己的情绪
- 设法让搭档配合你的高地位动作和姿态

如果这些都不奏效，就对他们俯首称臣吧。

这个练习的重点是提高搭档的地位。为了真正掌握提高搭档地位的方法，练习者不能通过降低自己地位的方式来提高搭档的地位。

学习表演地位转换时，还有一些问题值得注意。你会发现，作为一名即兴演员，你有一个自带的或默认的地位。这很正常，但你不能被这

种默认的地位束缚住。你应该做到自如地在各种地位间转换，这就是上述练习的目标。

做地位转换练习的过程中，你会发现自己更擅长表现某种特定的地位。比如，更喜欢扮演低地位的角色，或者擅长扮演高地位的角色。这是很自然的，如果你擅长降低自己的地位，那就好好扮演低地位的角色。只要确保在情节需要你演高地位的角色时，你也能胜任就行。

强地位转换与弱地位转换

演员刚开始在表演中运用地位转换时，通常会使用强地位转换，这意味着当他们降低或提升地位时，他们会全然颠覆自己的地位。然而，等经验丰富之后，你可以学着使用更为轻巧的方式。角色地位的细微变化称为弱地位转换，它们更符合现实生活中的地位变化。如果你想在表演时熟练地切换高低地位，你就必须掌握强地位转换与弱地位转换，以及介于两者之间的转换。

关系成分练习：姿势、感官体验、空间关系

姿势、感官体验、空间关系是相互关联，相互影响的。你创造了三者之一，另外两个就会随之而来，所以我把它们三个放在一起讲。

姿势是指你的身体与搭档的身体的关系，以及它们是如何联系在一起的。你们的身体有联系吗？这种联系体现了角色的什么特点？你们的身体没有联系吗？如果你们的身体没有联系，那么它又体现了角色的什么特点？

感官体验是角色受到另一角色带来的感官刺激。你给搭档带来了什么样的感官体验？他们又给你带来了什么样的感官体验？是痛苦，还是快乐？这些感官体验造成了什么样的角色关系？

空间关系是指演员的距离远近、位置关系。他们是相互靠近，还是远离？他们是坐着、站着，还是躺在地上？空间关系体现了什么样的角色关系？

下面的练习借助姿势、感官体验、空间关系开启场景。记住，你创造了三者之一，另外两个就会随之而来。

姿势练习

慢动作舞剑

请两位练习者上台,让他们用慢动作假装拿着剑比武。这个练习可以让练习者看到角色是如何通过一系列姿势联系在一起的。在慢动作比武的过程中,有接触、远离、进攻、防守,每时每刻都体现了两个练习者的联系。一个人的举动会引起另一个人的身体反应——两人时时刻刻处于因果关系之中。

这个练习能让练习者体会彼此间的关系。

手臂夹头：用一个确定人物关系的动作开场

这个练习要求两个练习者用一个能体现两人关系的姿势开始表演，以便在开场时定义角色关系。

我把这个练习称为"手臂夹头"，因为我喜欢用手臂夹住搭档的头，用这种方式开场。我常用手臂夹住搭档的头，然后请其他人猜我俩的关系。"手臂夹头"这个姿势往往暗示了丰富的角色关系。

这个练习说明，用参与的方式开始表演能让演员发现身体姿势是如何塑造人物关系的。下面是练习的步骤：

邀请两位练习者上场。教练可以给他们一些建议词，不给也没关系。让两人摆出一个姿势，以便确定角色的关系。

练习者可以提前想好姿势，也可以即兴摆出姿势。如果希望提前想好姿势，两人需要事先沟通好。例如，让搭档高举双手，而我用一只手举枪瞄准他，这样我俩就是强盗与受害者的关系。

如果即兴摆出姿势，两人应该用参与的方式开启场景。重点是两人必须摆出一个姿势，告诉观众人物的关系。

做这个练习时，教练可以和团队讨论哪些姿势最能展现人物的关系。你们可以收集一系列典型的表现关系的姿势，比如拥抱、亲吻、射击、手臂夹头等。如果团队在创造姿势时遇到困难，教练可以让大家练习事先准备好的姿势。

感官体验练习

由搭档设定感官体验

这个练习与"由搭档设定情绪"的练习很像。

挑两位练习者 A 和 B 上台。A 通过引起 B 的感官体验来开启一个场景，比如 A 挠 B 的痒痒，或者 A 对着 B 的脸呼气。A 应该用明确的方式刺激 B 的感官，不能模棱两可。

B 接受刺激后，要让自己沉浸到 A 创造的感官体验中，然后开始即兴表演。

用这种方式开始表演可以立刻创造出强烈的因果关系。

我发现有时 B 会拒绝 A 的刺激。这时教练应该提醒 B，鼓励 B 接受 A 的刺激。如果 A 试图挠 B 的痒痒，那么 B 应该允许自己被挠。

教练可以指定场景发生的地点或者指定一项活动，也可以只给一个建议词，然后让练习者即兴发挥。

由自己设定感官体验

这个练习要求练习者自己设定感官体验,而不是由搭档设定感官体验。

还是请两位练习者 A 和 B 上台。A 用一句台词开场,这句话是 A 对 B 在开场之前所所做的事的回应。比如 A 的第一句台词是"哎哟,罗伯,你打到我脸了!"或者"珍妮特,你闻起来真香,是喷了新香水吗?"

A 的第一句台词是 A 对场景开始前发生的事情的反应,是他为自己设定的感官体验。

这个练习的常见问题是 A 说出的第一句台词反映的感官体验不是受 B 影响,而是受环境或场景之外的另一个角色的影响。举个例子,A 在开场时说:"哇,外面好冷。"这种感受是由环境引起的,而不是由搭档引起的。这个练习要求 A 开场第一句台词包含的感受必须是由搭档引起的。我们希望看到的是角色之间的因果关系。

空间关系练习

摆拍照片：第一轮

这个练习要求练习者用身体创造出一张"舞台照片"。照片表现的是角色生活中的一个瞬间。观众只需要观察练习者的空间关系，就能了解这一时刻发生了什么。

让大家坐到能清楚看到舞台的位置。教练给参加练习的小组一个建议词，一名练习者走上舞台，根据建议词用身体摆出一个姿势。让这个练习者保持这个姿势。其他人观察第一个练习者做了什么，然后第二个练习者走上舞台，也摆出一个姿势。小组其余人陆续加入到"照片"里，直到它完成。其他人加入之前，一定要花点时间看看前面的练习者创造了什么。完成后，请旁观练习的人为照片拟一个标题或简要说明。

这个练习说明了戏剧场面的重要性。演员的每一刻表演都在空间中创造了一张照片，它表现了细节和人物间的关系。一张清晰的"照片"能让观众明白舞台上发生了什么。一旦练习者理解这一点后，他们就会在表演中使用这一技巧。

等团队熟悉这个练习后，可以让大家讨论有哪些视觉元素可以用来创造"舞台照片"。以下是常用的视觉元素：

距离：人物的远近

形状：身体的姿势

层次：站着、坐着、坐在地上、躺在地上

焦点：演员的视线方向

情绪：演员表现的情感

动态照片

这个练习与上面的练习类似，只不过练习者现在可以做一些重复的动作。

练习步骤如下：

教练给参加练习的小组一个建议词，一名练习者走上舞台，根据建议词用身体摆出一个姿势，也可以做出一个动作或手势。其他人观察第一个练习者做了什么，然后第二个练习者走上舞台摆出一个姿势，或者做一个动作。小组其余人陆续加入到"照片"里。所有动作都必须不断重复，直到动态照片完成。最后，请旁观练习的人为照片拟一个标题或简要说明。

做以上两个练习时请注意：未参加练习的团队成员应该坐在观众席观看，而不是站在舞台的后方观看，这一点很重要。旁观者比摆拍的练

习者更容易看到摆拍效果。让演员从观众的视角审视舞台上的场景，能帮助他们创造出更具冲击力的场景。

这两个练习还可以做一些变化：在完成摆拍照片后，用它作为场景的开头，开始即兴表演。

摆拍照片：第二轮

这个练习要求用摆拍照片的方式开场。

挑两名练习者表演。其他人帮他们摆好姿势，形成一张"舞台照片"。在台上放两把椅子，两位演员可以在需要时坐下。确保"舞台照片"具有足够的感染力，能够表现出角色的关系以及他们所处的环境，最好能制造出紧张的气氛。

让两位演员从三个情节（初次约会、面试、从医生那里听到了坏消息）中挑选一个进行即兴表演。这个练习可以展示"舞台照片"对表演的影响有多么大。以初次约会为例，两个角色面对面坐着与背对背站着是完全不同的效果。

注意充分运用视觉元素（距离、形状、层次、焦点、情绪）创造具有戏剧效果的"舞台照片"。

第 19 章

回顾前七步

在讲解打造精彩场景的最后一步前,我想先花点时间回顾前七步。

第一步:与搭档建立联系

做法:有意识地将注意力从自己身上转移到搭档身上。

第二步:Yes and...

做法:获得信息、认同信息,在此基础上做出回应。

第三步:台前准备

台前准备分为前后两个部分。前半部分是作为领头人的演员运用台前五步法做出开场动作;后半部分是另一个演员用参与的方式加入表演。

第四步:达成共识

做法：表演开始后，弄清楚场景中有哪些要素，认同它们，然后设法补充尚未明确的要素，直到五个场景要素（角色、关系、环境、立场、切入点）都确定下来，并且舞台上的人都知道自己在表演什么。

第五步：探索人物性格

角色是通过"做什么"和"怎么做"塑造的。角色的性格决定了他们做事的风格。探索人物性格有三条途径：头脑（构思）、心灵（感受）、身体（表现）。

运用头脑构思：构思一个角色形象，然后让这个形象引导你进入角色。

运用心灵感受：让自己进入某种情绪，然后让情绪引导你进入角色。

运用身体表现：让身体做出一点改变，然后让身体的感觉引导你进入角色。

第六步：让环境变得更具体真实

做法：通过定义四个环境元素（位置、对象、活动、时间）之一开启场景，引发身体的连锁反应，自动补充其他信息。如果你相信自己定义的元素，剩下的元素就随之变得清晰起来。充分塑造环境后，其他场景要素（角色、关系、立场、切入点）也会自动确定下来。

第七步：加酱汁

做法：探索角色对搭档的看法和立场，发现角色的主要情感驱动力。

你要寻找的是角色的某个立场，这个立场会变得越来越强烈——这就是角色的主要情感驱动力。角色的主要情感驱动力应该是针对搭档的。

发现角色的主要情感驱动力后，借助关系成分（历史、情绪、地位、姿势、感官体验、空间关系）建立起角色之间的因果关系。通过重复和强化角色之间的因果关系来强化角色的主要情感驱动力。

如果你做到了这七步，就能打造出精彩的场景了。但如果你想更上一层楼，那还需要再向前迈出一步：相信你创造的世界。

即兴表演是表演，表演即相信。

如何才能学会用角色的双眼看世界？如何才能真正相信你虚构的世界？

你可以运用第 5 章中"方法派表演"的三个技巧——感官记忆、情绪记忆、替换。

第20章

第八步：相信你创造的世界

入戏

入戏是指演员从有意识的思考（比如场景共识是什么）进入无意识的角色立场的一刻。这是打造精彩场景的最后一步。我们之所以努力完成第一到第七步，就是希望入戏。如果你真的做到通过角色的双眼看世界，你就能做到百分之九十九的即兴演员无法做到的事——成为角色，你不再是演员，你完全相信自己创造的虚构世界。

我看过很多即兴表演，说实话，我几乎从没见过即兴演员完全相信自己创造的世界。这种情况是可以理解的。相信自己的表演很难，但这是区分顶级演员与普通演员的关键。记住，表演即相信。

如何才能做到相信自己虚构的世界呢？

我用的是李·斯特拉斯伯格"方法派表演"中的三个技巧，它们分别是感官记忆、情绪记忆、替换。这些技巧可以增强我对虚构世界的信念。在具体说明如何使用这三个技巧之前，我们先来谈谈**相信反射**。

人类很擅长相信。以你自己为例，为什么你会相信此刻正在发生的事呢？

为什么你相信阅读这本书的体验是真实的？为什么你如此习惯于相信现实生活？

因为相信此时此刻发生在你身上的事是一种反射。

这种相信反射就像条件反射一样——都是自动的。就像医生用榔头敲你的膝盖，你的腿就会向前踢。只要刺激得当，就会发生反射。

是什么刺激了你的相信反射？

是感官体验和情境识别刺激了我们的相信反射。我们的五官感受到某些东西的刺激，如果我们能根据以往的经验识别出这一刺激情境，我们就会相信。

你相信现在自己正在阅读这本书，是因为你能感受到手中的书，也能看到纸上的字——你的感官正受到刺激。你对阅读这一情境的识别是

第八步：相信你创造的世界

基于过去的经历。感官体验和情境识别让你相信它是真的。你知道自己为什么在读这本书。你有理由去做现在所做的事，这进一步丰富了情境。

没有感受，就无法识别，也就不会相信。

如果你能识别自己在做什么、在哪里做这件事、为什么要做这件事，并且能用感官感受到它，那你就会相信它是真的。这就是相信反射，演员在表演时能触发这种反射。

怎么触发相信反射呢？

借助感官体验和情境识别触发相信反射。用五官感受舞台上发生的事，然后识别舞台上的情境。李·斯特拉斯伯格的三个技巧（感官记忆、情绪记忆、替换）恰好可以用来创造感官刺激和情境。

先来看感官记忆。

感官记忆是指尽可能回忆以往的一段经历，让自己重新体验那种感官刺激。没错，回忆过去的经历，全方位地体验它。仿佛你确实看到、听到、感受到了。你不只是想起了这些事情，你是重新感受到了——就在此时此刻。

进行无实物表演时可以运用感官记忆。你不只是假装手里端着一杯咖啡，你能感受到手中的咖啡杯——它的重量、质地，你甚至闻到了咖

啡的香味。你欺骗自己的大脑，让它相信你真的端着一杯咖啡。你可以把感官记忆运用到所有表演里。你可以借助感官记忆感受环境，触发相信反射。下面的练习可以帮助你重现感官体验。

感官记忆练习

做感官记忆练习时，你要明白的最重要的一点是，回忆只是开了个头。如果你只是回忆起了某段经历，却没有重新唤醒自己的感官体验，那这个练习就没有达到真正的效果。只有当你再次体验到当时的感受时，感官记忆练习才会奏效。

唤醒感官体验有两个关键技巧。首先，你要尽可能回忆当时的细节。任何一点细节都能帮助你感官经历，请试着回忆每一个细节。

其次，你要尽量重复当时做过的事。如果你想再次体验热水在脸上流淌的感觉，你就要把手伸进（想象的）水盆，用两只手把水捧起来。感官记忆不仅是精神层面的——也是身体层面的。所以，做感官记忆练习时，记住要把引起感官刺激的对象加进表演里，并与之互动。这有助于再现当时的感官体验。

另外，第一次尝试感官记忆就成功的可能性不高。有些人甚至要花

好几年时间才能真正做到再现感官体验。别泄气，我也花了很久才掌握这个表演技巧。多加练习，你也能在即兴表演时自如地调用感官记忆，提高表演的可信度。

下面讲解三个基本的感官记忆练习。

感官记忆练习：水中漂浮

让练习者分散开来，确保每个人都有足够的活动空间。请大家闭上眼睛，回忆漂在水中的感觉。问问他们，肌肤接触水是什么样的感觉，身体几乎失重是什么感觉。

你会看到练习者身上发生的变化。他们闭着眼睛，仿佛在水里漂了起来。他们会伸开双手、表情放松，好像真的漂在水里一样。

教练问一些有关漂浮体验的问题。我通常会针对单一的感官（比如最直接的触觉）提问，等练习者找到感觉后，我再问其他感官的问题。

以下是我常问的一些问题：

- 水温大概多少度？（触觉）
- 你能摸到底吗，还是浮在水面上？（触觉）
- 水在流动吗？（触觉）
- 你能看到什么？（视觉）

- 你在哪里？你在室内还是野外？在浴缸里？泳池里？海里？还是河里？（视觉）
- 是白天还是夜晚？（视觉）
- 你听到什么声音？水流声，音乐，还是野生动物？（听觉）

等练习者找到漂浮在水中的感觉后，我会接着问他们：

你为什么会在水里？你在水里做什么？

这个问题可以帮助练习者将感官体验代入情境，进一步刺激他们的相信反射。

最后，请练习者睁开眼睛，问问有多少人感受到了水与皮肤的接触。通常情况下，所有人都能感受到。

每次需要做感官记忆练习时，我都会让练习者先做这个练习，因为它几乎每次都能调动大家的感官记忆。

为什么？

因为在水中漂浮是一种全身的体验，它要求练习者试着与水互动，所以很容易成功。这个练习能为练习者建立良好的信心。感官记忆技巧很难掌握，他们需要这种自信心。

第八步：相信你创造的世界

感官记忆练习：视觉和听觉

让练习者分散开来，确保每个人都有足够的活动空间。请大家闭上眼睛，回忆某个很重要的人——还健在的人。请练习者回忆那个人的脸、眼睛、头发、面部的每一个特征。不仅回忆这个人的脸，更要做到闭着眼睛能真的看到他。

这时教练问大家几个感官方面的问题。先从视觉的问题开始，然后再问听觉的问题。

以下是我常问的一些问题：

- 他/她的眼睛是什么颜色？（视觉）
- 他/她的头发是什么颜色？（视觉）
- 他/她有雀斑吗？（视觉）
- 你能看见这个人身体的其他部分吗？他/她穿着什么？（视觉）
- 这个人在哪里——在什么环境或者地点？（视觉）
- 你能看见这个人在环境中走动吗？（视觉）
- 你能听见这个人说话吗？他/她在说什么？（听觉）
- 这个人在对你说话吗？如果是的话，他/她在说什么？（听觉）

随后，让练习者睁开眼睛，问问有多少人听到那个人说话。不是每个人都能在第一次练习时就成功地再现听觉体验。这个练习比上一个练习难，因为这个练习的目标是同时再现视觉上和听觉上的感官体验。

斯特拉斯伯格在他的表演方法中强调了两点：放松和集中注意力。他相信感官记忆是无法强行产生的。你必须放松，把注意力放在回忆的细节上，允许自己去感受。如果练习者无法再现那个人说话的听觉体验，就让他们再次回忆那个人的形象。详细地回忆一个人的形象能帮助练习者再现那个人说过的话。

感官记忆练习：熟悉的物品

再次让练习者分散开来，确保每个人都有足够的活动空间。但是这次他们不用闭上眼睛。

让练习者想象一件熟悉的物品，一件日常生活中常用的物品，譬如手机或者最爱的马克杯。全面地回忆这个物品——它的方方面面，包括形状、颜色、质地、尺寸、重量。要做到能在眼前再现它。

请练习者试着去触摸物品。目标是能用双手真正感觉到这个物品。

我有几个建议：如果练习过程中遇到了困难，你可以先闭上眼睛练习，然后再试着睁眼完成练习。你也可以先触摸物品，然后再现视觉体验，只要你觉得这种顺序对你更有效，就可以这样做。

这个练习是很难的，它要求练习者细致地回忆一种感官体验，细致到你能重新感觉到物品。这需要长时间的练习。如果你感觉不到任何东西，

那就放松，集中注意力，再试一次。哪怕你只找到了一点点感觉，那也是很大的进步。

如果你产生了挫败感，那就再做简单的水中漂浮练习，恢复自己的信心。保持信心和积极的心态。消极的心态不利于完成这个练习。

情绪记忆技巧

在尝试情绪记忆之前，你需要熟练掌握感官记忆的技巧。

感官记忆可以用来快速触发相信反射，重现感官经历。但感官记忆最重要的作用是唤起情绪。感官记忆通常会触发一种真实的情感反应。

为什么？

因为你的感官体验并非无中生有。是的，你一定是在生活中体验过它。当你试着再现当时的感觉时，相应的情绪也会被唤醒。如果你闻到了妈妈做的圣诞曲奇的味道，那种亲切的回忆可能会让你热泪盈眶。感官体验与真实情绪之间的这种联系称为情绪记忆或情绪回忆，我称之为情绪记忆。

第 5 章曾这样描述情绪记忆的运用技巧：

回忆真实发生过的、印象深刻的事情或经历（例如父亲在一次重要比赛之后拥抱你，或是丈夫向你求婚），再次感受当时的所有感官体验。这里的关键在于，你要回忆的不是当时的情绪，而是当时的感官体验。你要重塑当时的感官体验，直到它们变得像真的一样，仿佛重新经历了一遍。然后，真实的情绪就激发出来了。这种情绪是重塑感官体验的产物，而不是靠体会悲伤的感觉得到的。

掌握情绪记忆技巧需要大量的练习，但是一旦你用它成功唤起了某种情绪，你往后就能轻松地调动这种情绪了。情绪记忆的过程是发现通往特定情绪的途径。只要你找到了通向某种情绪的途径，辅之以练习，往后再现这种情绪，就不需要花那么多时间了。多加练习，你就能收集通往各种特定情绪的途径，随时供你调用。

我们来看看情绪记忆技巧的分解步骤。

如何使用情绪记忆

第一步：选择一段生活中的经历，它让你留下了深刻的印象。斯特拉斯伯格建议，选择的经历最好是六年以前的，否则演员可能会过于情绪化，以至于无法控制它。

第二步：再现过去的感官体验。慢慢来，逐个回忆五种感官体验。确保你再现了一种感官的体验，再感受下一种。

第三步：重新经历发生过的那件事。如果你感觉自己回到了过去，那你就成功了。你也许会惊讶于记忆所能激发的各种情绪——不愉快的记忆可能会让你大笑，而开心的记忆反而可能让你哭泣。在你唤醒记忆之前，你并不会知道自己会有什么样的情绪反应。记忆激发的情绪没有对错之分，它们都是通向真实情绪的途径。

第四步：抓住这个过程中激发的情绪，然后一遍遍重复第一到第三步，看看你能否再次能获得一样的情绪反应。

有关情绪记忆的提示

选择的经历至少是六年以前的。选择那些珍贵的记忆，而不是心灵受到创伤的记忆。

逐个回忆五种感官体验，一种一种来，确保你再现了一种感官的体验，再感受下一种。你可以根据自己的习惯对五种感官体验排序。有些人更善于再现某一种感官体验，这很正常。你可能擅长再现视觉体验，却不擅长再现听觉体验。从你擅长的开始，然后再回忆比较困难的感官体验。

目标是再现记忆中所有具体的感官体验。

如果你用情绪记忆再现某一段回忆，但每次得到的情绪反应都不相同，那就不要再使用这段回忆了。你需要从情绪记忆中获得始终一致的反应。

如果你发现用某种途径可以激发同一种情绪，那就多尝试几次。最后你就能在一瞬间进入这种情绪。

情绪记忆创造了通向各种情绪的途径。它可以让你自动进入真实的情绪。你收集的途径越多，表演可以调用的情绪就越多。

替换技巧

如果你已经掌握了情绪记忆技巧，能在一瞬间自动进入某种情绪，那么你就可以利用情绪记忆，在表演时为角色注入情绪。将生活中的真

情实感注入角色的过程叫替换。它能提高虚构世界的可信度。

假设你的搭档在开场时设定了如下场景：你的角色深爱的宠物生病了。这个戏剧化的场景需要你的角色表现悲伤。但是现在，你一点也不悲伤。事实上，你还挺开心的，因为你刚刚获得上台表演的机会。你有两个选择：你可以假装很伤心，你懂的，你可以做一些伤心的人会做的事，譬如皱眉、哭泣；你还可以借助替换技巧为角色注入真实的悲伤。

我先申明一下，我自己表演时，大多数情况下，一开始我都是假装的。我假装悲伤、开心、害怕，场景需要什么我就装什么。我先假装自己有了某种情绪，过了一会，我就真的感受到了。这是因为我习惯性地使用了感官记忆和情绪记忆。我可以不假思索地运用这些技巧——直接进入某种情绪。

替换技巧的作用体现在假装不管用的时候。有时场景需要变得悲伤或害怕，但你就是装不出来，这时你就可以使用替换技巧。

在宠物生病的场景中，你可以这样使用替换技巧。

第一步：选择你要表现的情绪，在这个例子里是悲伤。

第二步：借助情绪记忆，让自己进入悲伤的情绪。（参见上一节情绪记忆的步骤）

第三步：感受真情实感。

第四步：用真实情绪替换你此刻的情绪。

现在，你开始为生病的宠物感到悲伤，而不是在为往事伤心。你已经把真情实感注入了自己的角色。

把真实情感融入角色后，你对虚构世界的信念会迅速提高。替换技巧刺激了相信反射，它是让演员入戏的重要方法。

感官记忆、情绪记忆、替换用得越多，你就越善于表现情绪。我进入情绪特别快，甚至都无法判断是在假装还是用了替换。用什么方法表演并不重要，这两种方法殊途同归，只要能让你相信虚构的世界就行。

第八步：相信你创造的世界

替换练习

我在这本书里已经使用了好几次替换技巧。

在第 17 章的第一个练习"描绘场景：真实地点"里，练习者要描述一个生活中的场景，然后在那个场景中开始表演。这里，练习者用真实的地点替换了虚构的地点。当你将虚构世界视为自己生活中的地方时，你就对它有了更强的信念感。

为什么？

因为通过想象一个真实的地方来开场，就是在借助感官体验开始表演。感官体验会触发相信反射。

在第 18 章的第一个练习"想象过往：真实人物"里，练习者要把搭档当成自己生活中的另一个人，用对待那个人的态度对待搭档。这里，练习者用真实的人物替换了虚构的角色。

替换技巧可以增强你的信念感。这里还有三个替换练习。在做这些练习之前，请先熟悉上一节提到的替换技巧的四个基础步骤。

领头人用替换开始表演

请两位练习者 A 和 B 上台，A 是领头人，B 是参与者。

先请 A 借助情绪记忆进入一种真实的情感状态。A 在整场表演中都保持这种情绪。

A 进入情绪后，教练给 A 一个建议词，以便两人用台前五步法开启场景。A 的情绪会影响后续表演，这很正常。

A 带着情绪做出开场动作，B 用参与的方式加入表演。B 可以表现任何情绪。

如果情绪记忆成功了，A 就会感受到真实的情感。在场景中，这些都变成了角色的情感。练习的目的在于让 A 全程处于这种情绪之中，并且把这种情绪用在虚构的世界里。教练要提醒 A 是在扮演角色，而不是扮演自己。

这就是替换的作用——让角色感受到真实的情感。记住，这种情感要用在角色的世界里，而不是你自己的世界里。如果你的情绪记忆来自第一次赢得足球比赛后的兴奋，那我们就只需要兴奋的感觉，不需要足球比赛。你的角色要对场景中发生的事情感到兴奋，而不是对记忆中的足球赛感到兴奋。你只是利用过去的经历获得真情实感，然后把情感融入角色。

第八步：相信你创造的世界

提示

给 A 充足的时间进行情绪记忆。

有些练习者可能会哭，变得沮丧或愤怒，这都是情绪记忆的一部分。你必须感受到真情实感，才能在台上表现出来。

教练说出建议词之前，要确保 A 的情绪记忆已经完成。只有练习者完全进入情绪，情绪记忆才算完成。

A 在场景中扮演的不是自己。A 表演的角色和环境不应该来自情绪记忆，而应该来自台前五步法的发挥。这种分离对于某些练习者来说很困难。

这个练习有可能会失控，因为练习者是在运用真情实感。要知道并不是每个即兴演员都可以从容应对脆弱的情感。如果有人每次使用情绪记忆都会陷入悲伤，那就马上停止练习。真的，这不是开玩笑。

参与者用替换开始表演

请两位练习者 A 和 B 上台，A 是领头人，B 是参与者。

先请 B 借助情绪记忆进入一种真实的情感状态。B 在整场表演中都保持这种情绪。

B 进入情绪后，教练给 A 一个建议词，以便两人用台前五步法开启场景。

A 做出开场动作，B（带着情绪）用参与的方式加入表演。A 先说第一句台词，A 可以表现任何情绪。

无论 A 在开场时做了什么，B 都要带着真实的情绪做出反应。关键在于 B 在开场之前就要进入情绪，然后把这情绪用在 A 身上。A 的表演会进一步刺激 B 的情绪。

这个练习能很快在人物之间创造出强烈的因果关系。应该允许练习者充分探索角色的立场，自由发挥。

练习的目的在于让 B 在整场表演中都保持这种情绪，并且将这情绪用在虚构世界里。这类场景通常会发展得很快，迅速进入强化阶段。

这个练习也有可能会失控，如果有人每次使用情绪记忆都会陷入悲伤，那就马上停止练习。真的，这不是开玩笑。

自然而然地替换

请两位练习者 A 和 B 上台。

先请 A 借助情绪记忆进入一种真实的情感状态。A 不必始终保持这种情绪,而是要等受到合适的刺激后,再进入那种情绪。这就好比 A 把情绪当成子弹,给枪上膛,然后随时准备开枪射击。

A 暂时放下这种情绪。

教练给两个练习者一个建议词,以便两人用台前五步法开启场景。

两个练习者随便哪一个做开场动作都行。一个人做出开场动作后,另一个人参与进去。

表演开始,两人设法达成共识。在某个时刻,B 做了一件事,刺激 A 进入事先准备的情绪。

这个练习的目的不是让 A 表现情绪,而是让 A 在表演的中途进入情绪。掌握了这个技巧,你就可以在表演时自然而然地借助替换技巧进入需要的情绪。

第 21 章

小技巧

好了,你已经学完了打造精彩场景的所有步骤。这里,我还有一些即兴表演的小技巧要教给你。我曾在第 1 章谈到:

经过多年的反复实践和犯错,我总结了很多表演技巧。别人依靠天赋表演,我则不断总结技巧。我看上去就像一位极有天赋的演员,但是实际上,我只是掌握了许多技巧。只要你反复练习这些技巧,它们就会变成你下意识的动作——你甚至忘了你在运用它们。掌握足够多技巧后,你就会变成出色的演员,仿佛天赋异禀,其实你只是训练得足够多。

这些小技巧都很简单,而且易于操作,它们可以提高表演的可观赏性。接下来,我就逐一讲解这些小技巧。

说出你正在做的事

我不止一次听人说:"不要在台上说你正在做的事"。可我觉得不让演员说自己正在做的事太难了,尤其这些演员要在没有服装、道具、舞台背景的情况下进行表演。有时,你必须让搭档知道你在做什么,这样你们才能达成共识。如果是我,我会告诉搭档我正在给他的生日蛋糕涂奶油,要不然,他可能会以为我正在拿刀子捅猫。

记住,表演开始阶段的首要任务是让所有人达成共识,然后我们才能依靠这些信息继续表演。如果我一开场就告诉搭档我在做什么,那么很多场景要素就马上确定下来了,我们就能更顺利地表演下去。

运用这个技巧有一个隐患,那就是容易引发争吵。如果我告诉搭档,我正在给生日蛋糕涂奶油,但他却开始跟我争论,说我涂错了奶油,那就很难演下去了。我告诉搭档正在做的事,并不是为了引发争吵——我是想让他知道,我演的角色正在给蛋糕涂奶油,而他只需要说 Yes and 就可以了。

说出自己正在做的事,是为了让所有人理解我的开场动作。即兴演员不是魔术师,我们不会读心术,所以最好把自己正在做的事清楚地告诉其他人。这个技巧可以让场景变得更清晰,然后演员就可以继续做更重要的事了。

模仿搭档

这个技巧是用在开场时的，无论搭档开场时做什么，我都会尽量模仿和配合。如果搭档怒气冲冲地砸东西，那我也会模仿他。如果她带着口音说话，那我也用同样的口音。我不是要演和对方一模一样的角色——如果她扮演的是悲伤少女，我仍然可以扮演白马王子。只是我演的白马王子做事风格会与她演的悲伤少女相配。

说实话，运用这个技巧时，我演的大多都是和搭档很相似的角色。如果搭档演一个坐在树桩上弹班卓琴的乖巧男孩，那我就演一个坐在树桩上拉小提琴的乖巧男孩——这就是模仿搭档。我会不假思索地这样做。

这个技巧强化并肯定了搭档的选择，两个角色之间的连接也就自然出现了。

看起来像什么，就做得更像一点

表演刚开始时，许多场景要素还没有确定下来。当然，我们知道一点点信息，但还不足以让我们深入进去。这个技巧就是在这种时候发挥作用的。你知道了一点信息，然后把它补充完整，整个场景就会变得精彩起来。

如果我觉得搭档的表演"有点像抢银行"，那我就会做一些劫犯银行

时会做的事，把整个场景变得更像抢银行。如果我觉得"这个场景有点像在英式花园里打羽毛球"，那么我会把这个场景变得更像在英式花园里打羽毛球。

这个技巧可以用在所有尚不明确的场景要素上（角色、关系、环境、立场、切入点）。

如果什么都不知道，那就什么都别做

表演时，如果我什么都不知道，那我就什么都不干，直到我发现可以配合的地方，我再采取行动。我每次表演几乎都会遇到这样的情况。

有些演员会在不知道发生了什么的情况下，不停地说话、做动作，这只会让场景变得更加混乱。所以在我不知道发生了什么的时候，我就等着、观察、聆听，把注意力集中在搭档身上，努力寻找能够让我运用Yes and 技巧的地方。

这做起来并不容易，当你对场景一无所知的时候，你很难控制自己什么都不干。不过，有的时候什么都不做才是最正确选择。

别人开始说话，我就住嘴

这个技巧既简单又贴心：别人开始说话时，我就停止说话。我做不到一边听别人说话，一边自己说话。除非是情节需要，我必须打断搭档

的话，不然当搭档开口时，我都会停止说话。同样，我也会要求搭档这样对待我。

这个技巧非常有用，尤其是在场景刚开始演员需要定义虚构世界的时候。如果你和搭档同时说话，很容易就会遗漏重要的信息。

但正如我前面说的，如果情节需要，你也可以在搭档说话的同时说话，或者打断搭档的话。请记住，只有在表演需要时你才能这样做。

在舞台前方的墙边创造一些物品

这个小技巧是用来帮你争取时间的，让你想明白你在表演什么。如果表演时我的脑子里一片空白，那我就会走到舞台前方，去摸一件想象出来的物品。舞台前方有一堵隐形的"墙"，称为第四堵墙，它把角色和观众分隔开来。

我会走到这第四堵墙前，伸出手，抓住一个不知道是什么的东西，把它放在一个想象出来的柜子上。我在做无实物表演。触摸到这个东西时，我就会弄清楚它是什么。重点来了：这个东西不是通过我"想出来"的，而是通过我的手"摸出来"的。我的手会告诉大脑，这东西是什么，然后我就知道接下来要演什么了。举个例子，一旦我知道手上拿着一只棒球手套，或者一锅鸡汤，或者一部手机，我就能进一步发掘其他信息，比如我是谁，我在哪里。

我发现，只要我知道了一件事，就会发生连锁反应，接下来我就会知道其他东西。这就是下一个小技巧。

连锁反应

这个小技巧在书中已经出现许多次了。我每次表演都会用到它。具体做法是这样的：在表演时选择做一件事，比如触摸第四堵墙边的某样东西，或者用一种奇怪的走路方式，或者扮演一个牛仔，又或者假装正在开车，随便做什么都可以。然后，这件事就会自然地激发一系列连锁反应，让你明白接下来要做什么。如果你做了一件事，但还是不知道接下来要做什么，那很可能是因为你担心下一个选择不会让观众发笑。

这个小技巧的作用在于，我做的每个决定都能自动激发下一个选择。关键在于，你要把注意力放在虚构世界里，你会发现每一个选择自然地把你带向下一个选择。如果你把注意力放在观众身上，开始担心自己的表演，那连锁反应就会掉链子。

把注意力放在舞台上，你的选择会自动把你引向下一个选择。

从中间开始演

大家都说"从中间开始演"，但是你真的清楚怎么从中间开始表演吗？我在很长时间里都不知道怎么从中间开始表演。我认识的所有演员

都觉得这很难做到。我知道这样做的舞台效果很好,可我就是做不到。于是,我试着把"从中间开始演"这个任务拆解开。怎么从中间开始演呢?我意识到,从中间开始演意味着,在场景开始之前已经发生了什么事。光去想中间发生了什么,不能帮我创造出中间的内容。我必须想"中间"之前的那一刻发生了什么。

所以我发明了两步法。首先,我选择一件具体发生在角色身上的事,然后对它做出反应。"从中间开始演"意味着有一些事在观众看表演之前已经发生了。角色不是从中间开始演的——他们是从开头开始演的,只不过观众是从中间开始看而已。如果我的第一句台词是在回应一件刚刚发生的事情,那我就做到了从中间开始演。

这里有一些例子:

(一个服务生刚刚端来了你的菜)"这番茄肉酱意面看上去很好吃。"

(一位同事希望和你约会)"香农,我很荣幸,但我觉得我们只适合做同事。"

(老板刚刚打来电话)"杰克,老板刚刚打来电话,我帮你接了。"

在这三个例子里,我选择了某件刚刚发生的事,然后用角色的身份做出反应。我看上去很擅长"从中间开始演",实则不然。我只是用了一

个小技巧——对刚刚发生的事做出反应。

别人说话时你吸气

这是一个很古老的表演技巧，我年轻时在表演学校里就用过它，我现在表演仍然用它。具体做法是这样的：当搭档讲话时，你就开始吸气。别人说话，你就吸气。

这样做有两个好处：首先，因为你吸气时没法说话，所以你就不会在别人说话时抢话。这是一件好事，如果两个人同时在台上说话，那就没人在倾听。其次，你真的会把搭档的台词吸进身体里——这样做能让你更容易受到这些台词的影响。

搭档说话时你吸气，等你呼气时正好可以说出你的台词。这样一来一回，很符合人类对话的自然节奏，观众也会觉得你是真的在跟搭档对话。

增加"动量"

物理学中的动量等于物体质量乘以速度。在我看来，我的搭档好比是物体质量，而搭档的立场好比是速度。

当我运用增加"动量"技巧时，我会先揣摩搭档的立场。我会做一道填空题：搭档对___感到___。比如"搭档对收到超速罚单感到生气"，

或者"搭档对即将到来的假期感到高兴"。不管发现了什么,我都会主动去做一些事情来加强他们的感受。我会增加他们的"速度",进而增加"动量"。只要搭档的立场与场景、角色自身、你有关,那么这个技巧就会奏效——你只需要搞清楚搭档的感觉,然后加强它就行了。

成为原因

这个技巧跟动量有点像,它也需要你揣摩搭档的立场。一旦我弄清楚了搭档对场景中发生的事情的感受,我就设法让自己成为搭档产生这种感受的原因。如果他因为收到超速罚单而生气,我就告诉他,我早就看到警车了,明明可以提醒他,我却没有。现在我就成了他生气的原因。如果他因为即将到来的假期感到兴奋,我就告诉他是我批准了他的休假。这样我就成了他高兴的原因。

我把自己的角色变成搭档产生感受的原因,这样,我与搭档之间就自动建立了一种因果关系。这个技巧增加了搭档的立场动量,它是最简单、最直接的加强搭档感受的办法。

我因为___而感到___

这个小技巧用到了连锁反应,用一点点信息引导你发现其他信息。"我因为___而感到___"是指你先进入一种情绪状态,然后让这情绪告诉你,为什么你会有这种感受。一旦你知道自己为什么会有这种感受,其

他场景信息就会随之确定下来。

具体的做法是这样的：开场时，你自发地进入一种情绪，在你感受到这情绪的同时，关于角色的其他信息就会自然出现，场景就会浮现在你的眼前，然后你就知道自己为什么会有这种情绪了。如果你愿意的话，你甚至可以在开场时直接说出："我因为＿＿而感到＿＿。"

我在扫地，所以我是清洁工

我喜欢用动作开启场景。做动作或者假装触摸物品可以有效地创造场景。这个小技巧会告诉我自己是谁。开场时，我会伸出手触摸想象中的物品，然后开始用它做一件事。举个例子，我伸出手拿到一把扫帚，然后我就开始扫地。扫地时，我会问自己"什么样的角色会扫地？"第一个出现在我脑海中的人物，就是我要扮演的角色。我会想"我在扫地，清洁工会扫地，那我就是一个清洁工。"知道自己的角色是一个清洁工后，剩下的选择就容易做了。连锁反应会引导你发现更多信息。

注意，你要让动作来告诉你自己是谁，而不是反过来。如果你在舞台上毫无头绪，不知道要扮演谁，那么这个技巧可以帮到你。

即使是做同一个动作，也可能引出不同的角色。这一次，扫地让我想到了清洁工，下一次，它可能让我联想到其他角色。关键是每一个信息都会将你引向下一个信息，一块多米诺骨牌倒下，才会推倒下一块。

用假想物品引发情绪

这个小技巧有点像前两个技巧的结合。我认为一个假想物品或一个动作能引出一个角色,而且只要我能进入某种情绪,我自然就会知道为什么会产生这种感受。

我是这么做的:开场时,想象眼前有一个物品,仿佛自己真的能看见它、触摸它、使用它。然后,我借助这个假想物品进行表演,同时我会自动进入一种情绪。

举个例子:想象有一只保龄球,我走过去,把它拿起来,开始擦拭它。我进入了伤心的情感状态。然后我发现,我正准备参加一场重要的保龄球比赛,而我正在擦拭的保龄球属于一个去世的朋友。我和这位朋友曾经是队友,朋友的梦想是在决赛中投出这个球。于是,我决定在决赛中使用朋友的球,作为对他的纪念。当我把去世朋友的保龄球放入球袋时,我几乎无法抑制自己的眼泪,我多么希望他现在就在我的身边呀。

保龄球引导我发现了角色的故事,我在缅怀去世的朋友。我做了一个小小的决定,一系列的发现就随之而来了。这个技巧可以帮助你探索角色的动机,从而揭示角色的内心世界。

多伤心,少生气

这个小技巧基于以下理论：一场戏中有一个坏人就够了。如果搭档在台上做了让我的角色不开心的事，我会表现伤心，而不是生气。这样就避免了台上出现两个混蛋。如果搭档做了让我不开心的事，然后我对他以牙还牙，那么台上两个人就都成了混蛋，观众就不知道该关心哪个角色了。听我说，如果观众不关心任何一个角色，表演就遇到麻烦了。

我们希望戏中的角色都能受到舞台上发生的事情的影响，受到影响意味着你要变得脆弱一些。观众关心那些容易受影响的角色——变得脆弱可以帮助你做到这一点。生气则正相反，生气是一种自我保护，是拒绝受影响。

喜欢搭档的角色，或者变成和搭档相似的角色

如果我不太清楚自己要做什么时，我就会使用这个小技巧。我习惯用参与的方式开场，我喜欢看参与之后会发生什么，所以至少有一半的开场，我都不太清楚我要做什么。

如果我用参与的方式加入领头人的表演，我要么试着喜欢搭档的角色，要么会变成和搭档相似的角色。这个技巧可以让你在开场时不至于那么不知所措。

喜欢搭档的角色是指认同搭档正在做的事，除非你有特别好的理由不认同。

小技巧

如果你确实有很好的理由不认同搭档正在做的事，那你就考虑扮演和搭档相似的角色。这样一来，即使你和搭档有冲突，至少你俩还有共同之处。事实上，角色越相似，观众就越能容忍角色之间的冲突，尤其是在刚开场时。

我的意思不是让你在表演时回避冲突。我的意思是，你要先知道自己为什么不喜欢搭档做的事，再与之发生冲突。对我而言，如果开场时我是参与者，我就会假定搭档在做的事符合当前的场景。如果搭档正在修补栅栏，我就认为他这样做是对的。除非搭档让我知道他做的事情不合时宜，我才会用反对的方式来配合表演。

不反抗

这是凯斯·约翰斯通提出的一个技巧。我很喜欢它，也经常使用。

如果搭档指责我做错了一件事，我不会为自己辩解，相反，我会直接承认。如果他指责我擅自开走了他的车，我会马上承认，并且补充说我还把车剐花了。如果他指责我上班迟到了，我不会争辩说自己平时工作有多努力，为公司做了多少贡献，我会直接道歉，并且承认自己还经常从办公室的偷笔。

不反抗有两个好处。首先，你积极地用 Yes, and 回应搭档给你的信息。其次，这样就直接进入了强化阶段。如果搭档对我上班迟到这件事

已经很生气了，那他对我偷笔的事又会作何感想？他们会更生气。这就是增加"动量"呀——在角色本来的走向上再推他一把。

拿不定主意就重复

我是这么跟学生阐释这个技巧的：如果我知道接下来要做什么，就重复已经做过的事。我不去想接下去会发生什么；我想的是，如何把已经创造的东西重新带回场景里。我喜欢重复自己做过的事和说过的话，并将它视为表现角色的机会。

所以，如果我想不出接下来该干什么或说什么（这种情况一直发生），我就重复曾经做过的事或说过的话。我又给自己倒一杯奶茶，我又去拿了一套餐具摆在桌上。重复行为让我不至于与虚构世界脱节。

先发声再说话

开场时，我喜欢在说话前先发出一些声音，以此启动角色身上的连锁反应。比如，大笑和哭泣可以很好地帮助你探索角色。我会先发出声音，然后再想这声音代表什么样的感受和想法。等我发现了声音的含义，我就能让连锁反应引导我发现更多角色信息。

角色热爱/痴迷的东西

这个技巧是在场景开始时做出大胆的选择，以便引出其他细节。事

小技巧

实上，这是创造场景的绝佳方法——做一个大胆的选择，看看事情会如何发展。

这个选择通常是你的角色热爱或痴迷的东西。开场时，我会为角色选择一样热爱或痴迷的东西，然后看它会带来什么样的连锁反应。相信我，如果你的角色痴迷于美国内战历史，你就自然会发现关于这个角色的其他信息。这个大胆的选择将带来连锁反应，帮你补充角色信息。

只要你知道了角色的一件事，那你就能知道全部，如果这件事对角色而言很重要，那就更加事半功倍了。有什么能比角色热爱或痴迷的东西更重要呢？

用参与的方式开启场景（详见第 4 章）

我认为用参与的方式开启场景是最重要的表演技巧。我每次表演都会用到它。我建议所有初学者都把它变成一种表演习惯。它是一种用身体说 Yes and 的方式。如果你在开场时不知所措，很可能是因为你只关注自己，忽略了搭档的表演。如果你严格按照参与的方式开启场景，就能解决这个问题。

确立场景要素（详见第 15 章）

每一次开场时我都是这样做的——与搭档达成共识，逐一确立五个

场景要素。只要你能建立一个场景要素，就给了搭档可以抓住的重点，这就开了一个非常好的头。

借助头脑、心灵、身体探索角色性格（详见第 16 章）

你可以通过构思一些信息来开启场景，让连锁反应帮你进入角色——这就是借助头脑探索角色性格。你也可以借助一种情绪开启场景，让连锁反应发挥作用——这就是借助心灵探索角色性格。你还可以用动作开启场景，让连锁反应为你创造出角色——这就是借助身体探索角色性格。

借助头脑、心灵、身体开启场景是我每次表演都会用到的小技巧。

通过确立一个关系成分开启场景（详见第 18 章）

关系成分是角色之间的联系方式，包括历史、情绪、地位、姿势、感官体验、空间关系。你可以通过建立一个或多个关系成分开启场景。这个方法有些冒险，因为关系成分有时会引发角色间的冲突，但是一开场就挑明人物的因果关系还是很有趣的。

借助感官记忆开启场景（详见第 5 章、第 20 章）

借助感官记忆开启场景是很有效的方法。感官记忆可以刺激相信反射，从而帮助你入戏，增加表演的可信度。记住，感官记忆不仅仅是回忆感官体验——更重要的是再现它。

第 22 章

长剧还是短剧？两者皆可

即兴表演圈曾经就长剧和短剧发生激烈争论。即兴演员因此分成两大阵营。支持长剧的人认为长剧是更纯粹的艺术形式，同时觉得短剧是在迎合观众喜好，一味搞笑。支持短剧的人认为短剧更容易吸引观众，同时觉得长剧有炫耀的成分，不懂节制。

在我看来，近来长剧占了上风。为什么呢？

如果你住在纽约、芝加哥、洛杉矶，那么你看到的一般都是长剧。这些大城市的即兴表演课教授的也都是长剧。如果你去参加美国各地的即兴剧艺术节，大多数团队表演的都是长剧。目前，即兴表演领域最有名的大咖表演和教授的也是长剧。

看起来争论已经结束了，人们用行动给出了答案。即兴演员纷纷选

择了长剧。问题是观众更喜欢看短剧,尤其在美国的中小城市和乡镇。

这个问题有一个治标又治本的解决方案——两者兼顾,都要做好。

我们并不需要在长剧和短剧之间做选择。在我任教的99号剧场(Theatre 99),两种形式都有。我们的演出都是长短剧结合的。我们上半场演短剧,场间休息一下,然后下半场演长剧。即兴演员喜欢演长剧,观众喜欢看短剧,所有人都得偿所愿。

为什么观众更喜欢看短剧?

因为他们熟悉短剧。成千上万的人看过了综艺节目《台词落谁家》(Whose Line Is It Anyway),而看过长剧的人很少。大多数人从来没看过现场即兴表演,更不用说长剧了。即使即兴剧作为一种艺术形式,正在向长剧的形式发展,但是大多数人看过的即兴表演还是《台词落谁家》里的短剧。普罗大众不太热衷于冒险,他们更喜欢自己熟悉的东西。短剧更容易理解,观众的参与度也更高。

也许你只是喜欢表演,并不关心能否吸引观众。这完全取决于你追求什么。如果你追求的是纯粹的艺术形式,你只想享受表演,那就去演吧。但是,如果你想组建一个吸引大众的即兴表演团体,为大众表演,那么你就不得不在演出中加入一些短剧。我想说的是没必要二选一。你可以两者兼顾,两全其美。

对我来说，长剧和短剧都不是问题。重要的是，我和搭档创造的场景是"纯粹"的。所谓"纯粹"是指演员能专心创造出让人信服的虚构世界。无论我表演是两分钟的短剧，还是半小时的长剧，对我来说表演的完整性才是最重要的。

长剧和短剧都是演员即兴创造出来的。即兴表演——不管形式长短——都是表演，表演即相信。如果我开始考虑取悦观众，那我的表演就不纯粹了。重要的是表演纯粹与否，而非长度。

我不认为长剧天生比短剧有更多的纯粹性。但是演短剧需要更加警惕，否则，表演很可能只是为了制造"笑果"。

我既喜欢长剧，也喜欢短剧，我提倡两者都掌握。兼顾长剧和短剧的练习，会让你演得更好。

为什么？

因为它们锻炼不同的能力，长剧强调探索，而短剧需要快速完成。

长剧要求你与搭档一起探索，塑造出精彩的世界。长剧有一种纯粹性，因为你可以自由地探索，而不受观众影响。通常，观众只在长剧开始时给一点建议，然后就不再影响表演。演员可以自由发挥。长剧几乎没有条条框框的约束，所以你可以做任何想做的事。

这种充满乐趣的探索正是我喜欢长剧的原因。你有充足的时间探索，而不是被迫玩预先设定好的游戏，所以长剧的场景更加自然。演员不知道笑点从何而来，成功只能依靠相互合作、建立人物关系、相信虚构世界。长剧可以锻炼你这方面的能力。

短剧则要求快速确定场景要素，以便抖包袱。短剧通常有着严格的规则，所以它要求一定的精确度。短剧演员必须根据观众的建议创造扎实的场景。短剧演员要在一开场就确定谁在哪里做什么（who, what, where）。由于短剧自带的包袱往往与场景的建立相冲突，所以大多数短剧很难让演员建立起信念感。

我喜欢短剧，因为它充满挑战。短剧的规则让它不容易演好。要想演好短剧，你必须一心两用，你必须同时玩转场景和规则。如果能在一开场就确定扎实的场景要素，那么演出就会事半功倍。短剧能锻炼集中精力建立场景的能力。

综上所述，长剧教你自由发挥，而短剧教你自律。没有自律就没有自由，而没有自由的自律也毫无价值。

演好长剧和短剧，你才能同时掌握自由和自律。

第 23 章

我和 99 号剧场

1986 年，18 岁的我在印第安纳州曼西市参加了鲍尔州立大学国际戏剧团的即兴表演培训。从那时起，我就决定这一辈子从事即兴表演。我参加了一次即兴表演，全身心沉浸到角色里。我不再是我自己——我变成了角色——这种感觉太棒了。我甚至都不知道培训老师的名字，我只是对即兴剧好奇，想尝试一下。培训结束后，我脑袋里有个声音对我说："我想一生从事即兴表演。"

是的，我做到了。

从那时起，我参加了几千场即兴表演。每当我沉浸在表演里，用角色的眼睛看世界时，我仍然能感受到最纯粹的快乐。1995 年，我和 Brandy Sullivan 共同创办了 They Have Nots!即兴表演公司。不到一年，

Timmy Finch 加入进来。2000 年，Brandy、Timmy 和我在南卡罗莱纳州查尔斯顿市中心组建了我们的剧场——99 号剧场。

为了组建 99 号剧场，我放弃了去纽约当演员的梦想。我留在了查尔斯顿，每周日晚上教免费表演课。在 Brandy 的鼓励下，我编写即兴表演课程，在 99 号剧场的即兴培训课上使用。我找到了新的梦想：我希望像当年那位不知名的培训老师一样改变学生的人生。我的确实现了一部分梦想。

99 号剧场致力于将最棒的即兴表演献给爱笑的观众。我们的观众并不是即兴剧的粉丝——他们只是偶尔想找点乐子。观看表演的门槛很低，你甚至都不必知道即兴表演是什么，就能欣赏演出。短剧和长剧我们都演，对观众来说，它们都是表演。99 号剧场的表演就像下馆子和看电影一样平常——至少在查尔斯顿是这样，对此我感到很骄傲。

我教即兴表演二十余载，但直到最近十年（在 99 号剧场），我才有机会把教学理念和方法写成书。我有几百个学生学完了 99 号剧场的培训课，我根据他们的表现改进教学方法。如果某个练习有效果，我就继续使用；如果无效，我就放弃。书中的方法和练习，都是课堂上最有效的。

我在 99 号剧场授课十年后，这个城市逐渐形成了自己的即兴表演团体。十五年前，查尔斯顿从事即兴表演的人只有 Brandy、Timmy 和我，现在有一大群人——不只是观众——参与即兴表演。

我相信，即兴表演团体会在全美国的中小城镇兴旺发展。我们用了十五年在各地的酒吧、剧场、废弃的店面前演出，但是我们始终没有离开查尔斯顿，查尔斯顿也给了我们丰厚的回报。

这就是我最后想告诉你的。如果你热爱即兴表演，也希望即兴表演给你回报，那你就要努力，就像为了爱情努力一样。为了掌握书中的方法而努力，为了团队而努力，为了关注搭档而努力，为了信念努力，为了每周一次在朋友家地下室里的表演努力，为了在自己的城市里建立剧场努力。努力吧！

只有为即兴表演努力，即兴表演才会回报你。

我18岁爱上即兴表演，潜心钻研书上的方法，我获得了即兴表演的回报。即兴表演影响了我一生。我希望这本书能让你也爱上即兴表演。即兴表演让我和朋友、家人的关系变得更加轻松愉快。即兴表演让我认识了很多人，收获了许多快乐，让我更加享受生活。我的社交焦虑也消失了，因为我不再担心别人的看法。

生活中有了即兴表演，多了快乐，少了抱怨，我很享受。

如果你已经爱上了即兴表演，你现在要做的就是努力，即兴表演自然会给你回报。